愛的教育系列＊生活禮儀親子共讀叢書

# 茶之禮・花之道

童　心　品　茶　薰　花　香

# 茶之禮・花之道

童 心 品 茶 薰 花 香

大自然提供的「境教」 杜俊元

當今社會越富足，父母對孩子的教育也越重視，很多孩子從幼兒時期就開始接受雙語教學、電腦等教育，大家為了孩子的前程，無不用盡心思讓

他們儘快接受各種新知識，卻忽略了很多做人的基本道理。

教育是百年大計，證嚴上人心心念念要教育向下扎根；然而，教育不只是傳授知識，更要教導我們的孩子懂得做人處事的道理，而且有一個好環境給予「境教」。

西元二〇〇三年八月二十七日，慈濟大愛幼兒園的教育方向，在德旭師父的指導下，納入了慈濟人文的茶、花道課程，十多年來的教學內容，累積至今已有相當內涵。本書編輯了這些教案，以茶、花道課程為基礎，也納入慈濟人文，有系統的呈現給幼兒園的孩子們，有助於幼童的學習及老師授課時的參考。

茶道源於中華文化，它包含了傳承、文化和規矩；慈濟的靜思茶道，又不僅止於泡茶、品茶，還融會了佛教人

文、中華文化與慈濟人文在其中。藉由茶道課程，期盼孩子從中學習待人處事的道理，成為懂得感恩、身心柔和、儀態優雅、自愛與愛人的好孩子。

花道在展現花草自然生命力與美的同時，也讓孩子學習花形展現出來的優雅儀態。花道結合了慈濟的環保精神；一盆美麗的花，並不一定要昂貴的花材和器具，有的甚至利用環保回收素材，就能為花草展現嶄新的生命。

茶和花都是來自大自然的素材，希望大自然的真與美能為他們提供難得的學習與成長的機會。

世事變遷越來越快，我們期盼孩子能保有純樸的心，讓幼兒從茶、花道的世界去領會課程所帶來的清新人文。

慈濟大愛幼兒園從十多年前開始了茶、花道課程，

直到現在，這群老師與志工仍然為培育未來的主人翁而用心付出。此次將課程編輯成書，有感於他們真心誠意的耕耘與付出，特為之序。

本文作者為華泰電子股份有限公司董事長、財團法人慈濟傳播人文志業基金會董事、大愛衛星電視股份有限公司董事長

二〇一四年八月二十八日 於高雄靜思堂

「教之以禮，育之以德！」
的美善實踐

孩子會泡茶嗎？不用懷疑呵！

幼小的孩子會插花嗎？小小的

始教授孩子們茶、花道課程。

二十七日，慈濟大愛幼兒園開

在西元二○○三年八月

李阿利

認識美，是教養的第一步！當初承接證嚴上人的期許：

「生活倫理」、「生活禮儀」必須往下扎根的教育理念，期盼將人文教育落實於孩子的生活中；並讓孩子們自小就能藉著茶、花道的學習，懂得待人接物、應對進退的禮儀，以傳承中國傳統倫理美德，例如孝順父母、敬老尊賢、尊師重道、自愛愛人等；進而能以一顆清淨的心去欣賞一花一世界、一葉一如來，以「感恩心、尊重心、愛心」去面對成長及生活中的一切人、事、物。

還記得有一次聆聽老師分享一位孩子於上茶道課時發生的有趣小故事：那天，中午午睡時，有位孩子一直無法入睡。上茶道課時，他竟主動跟老師說：「我剛午睡時很怕睡過頭；因為，如果睡過頭就不能上茶道了！錯過茶道課，就不能喝好喝的茶、聽好聽的故事、吃美美的點心了，這樣我會很難過！」

從孩子的童言童語中發現，原來，一點一滴的人文

種子已悄悄深入他們心中。他們感受到美，從好奇什麼是禮儀，經由認識、瞭解、耳濡目染、潛移默化等過程，力行生活禮節。證嚴法師教育的心願：「教之以禮，育之以德」，藉著茶、花道，將人文禮儀的清流注入身行。

大愛幼兒園人文課程的進行，乃透過具體的學習，讓孩子陶冶性情、涵養定力、展現身心柔和及優雅的儀態；更將內心的真誠表達於日常生活中，回到家裡也會為阿公、阿媽、爸爸、媽媽奉茶，無形中增進親子間良好的情感互動，提升了親子人文生活的美德。

大愛幼兒園的茶、花道教學已歷經十二年；心中充滿著無限祝福，並期許這小小種子能深入生活美學，開花結果。十分感恩，這一路在學前教育耕耘的茶、花道老師和志工菩薩們的協助指導與陪伴；更感恩負責此次生活禮儀編輯志工不遺餘力的大愛精神與熱忱的心及專業素養，編撰相關系列人文教材，讓至真、至善、至美的教育資糧能

與大家共享。祝福這美善的人文教育理念遍撒於全球每個角落。

慈濟茶、花道的人文之美，美在以慈心養慧、以自然為師、以禮儀自律，每一位經過人文課程薰陶的小孩都是臉上有笑、心中有愛，人見人愛的好小孩。

「有心就有福、有願就有力！」，相信任何事都是從一個決心、一顆種子開始，期待大家都是孩子生命成長過程中的貴人與最佳的學習典範。

本文作者為中華民國女童軍總會理事、彰化縣政府教育處諮議委員、美姿美儀靜思茶道老師、慈濟大學彰化社會教育中心總召集人、慈濟委員

二〇一四年八月二十八日

猶記第一次開編輯創作會議時，老師們同聲贊同創作一本「幼兒生活禮儀」書籍；當時，心裡的情緒很複雜，不斷思考著：該如何將人文層面交代得更具體呢？如此才能清楚的引導大家瞭解孩子的生活禮儀，讀者也能很清楚明瞭幼兒的人文生活禮儀的涵義。所以，在集思廣益下，大家突然靈機一動，腦海乍現幼兒平時習茶、習花的畫面，這不就是最自然單純、貼近生活的禮儀嗎？

從孩子純真的眼中看世界，世界是美善的；孩子這一顆單純心傳達給我們的，就像是清淨自在的境界，值得我

們細心守護。

沉浸在「靜思茶道」與「靜思花道」氛圍，讓孩子專注於美感與禮儀的當下，課程著重於「靜思」，然後用眼觀、用手做、用心想；因此，於課前很慎重的引導孩子「靜心」，把自己的心安住在教室；心不亂，才能夠體會過程的美好。

接著在孩子們品茶、插花、習禮的過程中，我們看到：原來，孩子在學習的過程中，會試著讓自己的心寧靜下來，能夠知道如何為別人服務，學習用恭敬的態度與家人互動，讓家庭與人際關係更和諧。

「簡單就是美」，在靜思花道課程中，將小小的植

物布置成一方天地；孩子可以藉由認識當季花卉植物的生長、姿態、花草的語言等，聆聽大自然的聲音，觀察自然界事物的美好，學習尊重生命、感恩天地。

期盼慈濟人文與自然的結合，如同一股清流，輕輕的洗滌孩子的身心靈，緩緩滲入孩子的日常生活，帶給周遭的人、事、物感恩與祝福。

「蠢動含靈多樣，同生同息同眠……」感恩大地萬物的一切，感恩萬物給予大家平等的禮物，讓我們在人文體驗中接近自然、接近自己的心，讓彼此皆有機會學習與成長！

如同家長所分享的：

「多麼令人感動的一份心意！感謝大愛幼兒園的帶動，讓這分傳承得以付諸實行，深刻觸動您我小孩的心。

奉茶而得奉行，行孝而得行愛。」

感恩孩子、家長及老師們的努力，促使這本生活禮儀書籍誕生；希望這小小的法水涓滴，能激起您永不止息、不斷擴散的大愛漣漪。

# 茶的起源

小朋友都喝過茶吧？茶是我們的傳統飲料，中華民族是最早也最懂得喝茶的民族。小小的一杯茶不只是飲料而已，裡頭有很大的學問呢！靜思茶道是融合了佛教精髓、中華文化和慈濟人文在裡頭。

學習靜思茶道，要從事前的淨手、靜心開始做準備，然後學習準備茶器、泡茶到奉茶；每一個步驟，不只是學習動作，更重要的是瞭解茶道的內在文化。泡茶、喝茶，大家都會，但是，如何泡一壺好茶，恭敬的奉茶，優雅的品茶，就需要大家來學習茶道與良善的人文精神了。

人類依賴天地萬物的滋養而生，
應生感恩心來護惜自然資源。

# 愛講古的阿公

假日是揚揚最喜歡的日子，因為可以回到嘉義鄉下阿公阿媽家度週末。尤其是夏天，晚上睡覺都不用吹冷氣，自然的風很涼爽；不像住在城市裡，一點風都沒有。此外，揚揚最喜歡的就是聽阿公講古，因為阿公腦袋裡藏了好多各式各樣的故事，是他從來沒聽過、也不知道的事情。

爸爸開著車進入三合院，車還沒停好，揚揚就迫不及待的想看到阿公阿媽。剛停好車，他們正好走出來，揚揚一下車就開心的跟兩位老人家問好。這時候，揚揚

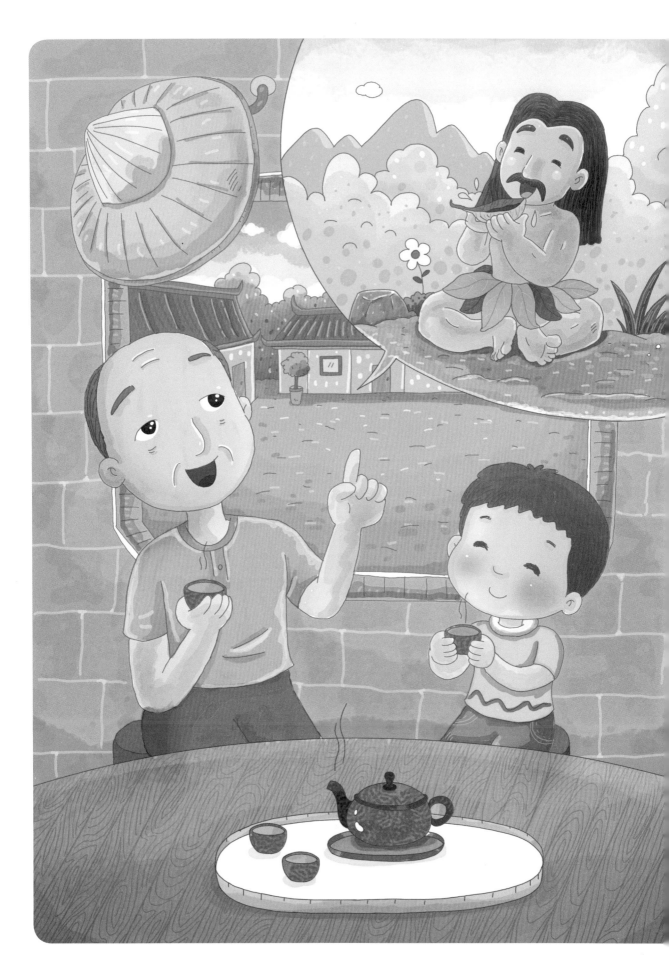

看見阿公手上的米篩，裡頭裝著綠綠的東西，還飄散著一股清香。

揚揚：阿公，裡面的樹葉怎麼那麼好聞啊？

阿公：憨孫！這不是樹葉，是茶葉啦！

因為隔壁的叔公喜歡來厝裡泡茶，這些泡過的茶葉不要丟，把它們留下來晒一晒，經過阿媽的巧手一縫，就可以變成茶葉枕頭；你們晚上睡覺的時候，枕頭就會有茶葉香啊！

揚揚歪著頭，表情有點疑惑的問：「阿公喝的茶跟飲料店的茶有什麼不同？」阿公笑著牽起揚揚的手，一邊走到庭院的茶桌上，一邊說：「那就來喝喝

「看吧！」

阿公拿出茶葉，先讓揚揚聞一下茶的香氣。

揚揚：這是什麼茶？味道真好聞。

阿公：這個叫做烏龍茶。每一種茶有不同的泡法，也有不同的味道。

揚揚：好奇怪呵！一般的樹葉都不能泡來喝，是誰這麼厲害，發現茶葉可以泡來喝啊？

阿公將水壺放在瓦斯爐上開火之後，坐在椅子上開始講起了故事──

以前，有一個叫做神農氏的人，他為了要找到醫病的藥草，嘗遍了千百種以上的植物。有一天，

他又到山上找藥材時，卻吃到一種有毒的植物，身體很不舒服，他立刻到那植物旁，採了另外一種植物，把它放進開水裡喝下，結果發現身體舒服多了，這個就是和茶葉有關的傳說。相傳早在五千多年前，我們的祖先就知道茶具有消暑、止渴、解毒的功能。

這時候，茶壺裡的水煮開了，阿公開始泡茶，還要揚揚用心看、仔細聞之後，再細細的品嚐。

阿公：你看看，加了熱水之後，茶葉就會開始大變身呵！

揚揚：真的耶！本來捲在一起的茶葉，好像在伸展身體一樣，全身都張開來了。

接著，阿公把茶倒入杯子裡。揚揚正要拿起來喝的

時候，阿公要他先欣賞茶湯的顏色、聞一下茶的香氣，然後再喝茶。揚揚才喝了一口，就叫了一聲──

揚揚：阿公！怎麼這麼苦啊？

阿公：憨孫，你再喝一口，然後感覺一下嘴巴裡的味道。

這次，揚揚喝了一口之後，停了好幾秒。

揚揚：嘴巴裡有茶葉的香氣耶！怎麼口水好像也變多了？

阿公：那個就是自然的回甘啊！

阿公跟揚揚說，現在外面賣的飲料都添加了太多香料。茶葉不但天然又健康，更是有內涵的飲料，所以要細細品嘗，才能喝出茶葉的好滋味。

活動名稱：茶的起源

指導者：蔡瑞玲

靜思語：人類依賴天地萬物的滋養而生，
應生感恩心來護惜自然資源。

活動目標：1、透過故事瞭解茶的歷史。
2、認識不同的茶葉名稱。
3、培養敏銳的觀察力。

課程目標：整理文化產物訊息間的關係。（認－2－3）

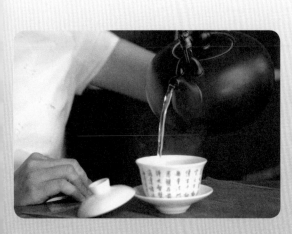

活動過程與內容

一、資源準備

(1) 音樂播放器、樂曲名稱—小小的樹。

（出處：靜思人文—幸福的臉）

(2) 茶具準備：茶盞（品杯）、玻璃茶盅（茶海）、杯托、茶巾、奉茶盤、玻璃茶壺、燒水壺（熱水壺）。

(3) 器具準備：置茶樣用的白色小圓盤

(4) 材料準備：茶葉數樣（紅茶、烏龍茶、綠茶）。

(5) 情境布置：手水缽組、水杓、水、小方巾、小托盤、小品花、素方（桌巾）。

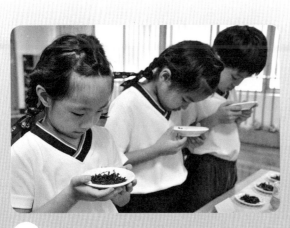
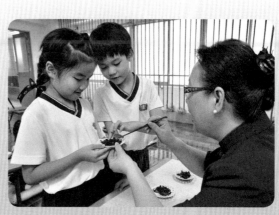

二、活動過程

(1) 播放背景輕音樂，以輕柔小聲為宜。

(2) 淨手靜心。

(3) 講述故事：愛講古的阿公。

(4) 認識茶葉。

◎ 講述三義靜思茶園的點滴故事（註一）。

◎ 介紹各種不同的茶種：綠茶、烏龍茶、紅茶。

◎ 將茶葉樣本（茶樣）放置白色小圓盤，請幼兒仔細觀察。

◎ 用心觀察茶樣的形狀，聞茶葉香氣。

◎ 將不同茶樣用玻璃茶壺泡開，讓幼兒靜心觀賞。

◎ 茶湯顏色的變化及茶葉的舒展。

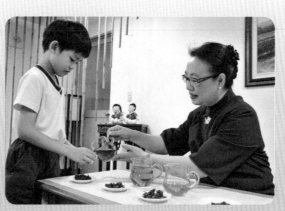

三、活動省思

◎ 分享茶湯顏色的變化。

◎ 將玻璃茶壺中的茶湯倒入玻璃茶盅並品嘗各種不同的茶湯。

◎ 將茶湯倒入品杯讓幼兒聞香，

◎ 觀察葉底（即泡開的茶葉）。

(1) 藉由茶葉的故事，啟發幼兒學習飲水思源的觀念。

(2) 如何感恩大自然給予我們的豐厚產物？

(3) 生活中，有哪些感恩的人、事、物？

四、講述靜思語

人類依賴天地萬物的滋養而生，
應生感恩心來護惜自然資源。

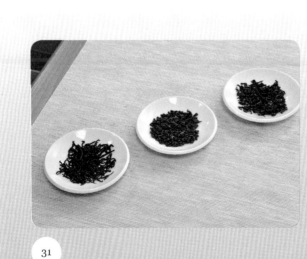

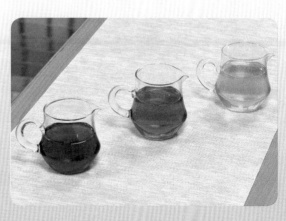

五、貼心叮嚀

(1) 聞茶葉香氣時，保持適當距離以及優雅的姿態，即能感受茶的香氣。

(2) 製茶的過程可下載相關影片供幼生欣賞。

(3) 給予幼兒品嘗、分茶的茶湯，以攝氏四十度以下、濃度稀釋並飯後飲用為宜。

六、延伸活動：

(1) 泡過的茶葉晒乾後可以製作成茶的枕頭、茶香包等用品。

(2) 泡過的茶葉放置冷凍儲存，加熱後濾乾可用來清潔木質地板。

(3) 可帶幼兒至茶園寫生，並觀察茶園生態。

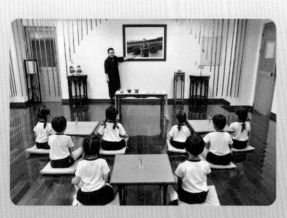

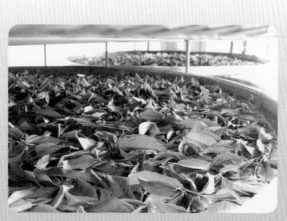

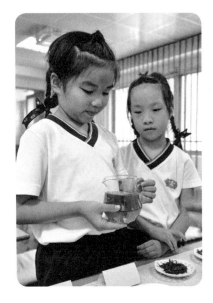
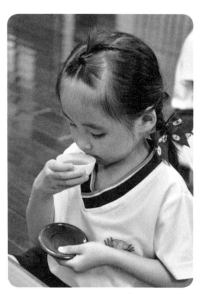
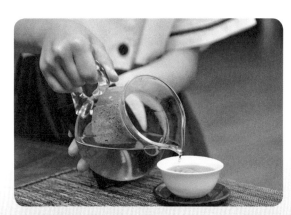
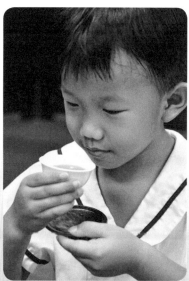
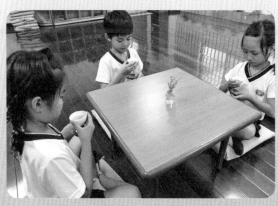

(4) 培養幼兒嗅覺靈敏度，可將不同的茶樣分置於瓶罐中，製成嗅覺瓶，讓幼兒玩嗅覺遊戲。

(5) 透過茶詩吟唱，啟發幼兒對簡易文學的興趣 (註二)。

註一：

一、靜思茶園

慈濟三義茶園，位於苗栗縣三義鄉廣盛村。茶園的茶樹均為老樹欉，終年雲霧繚繞，水氣充沛，日照充分，是茶樹生長的好地方。

在證嚴法師的慈示下，本著「尊重土地、關懷生態、敬天愛地」的理念，開始進行有機的生態管理與經營，以大自然雨水霧

氣灌溉，不施任何農藥、化肥及除草劑，完全合乎無公害茶園之條件。

二、「人養地，地養人」，與大地共生息，是實實在在的「道」。期待人人享受一杯乾淨健康好茶時，本著疼惜大地的心，一同淨化環境，進而淨化心地。

註二：

呷茶！配話！吟童詩（臺語）

泡好茶，請來坐；

呷好茶，講好話；

靜思語，用心記；

結好緣，做好事。

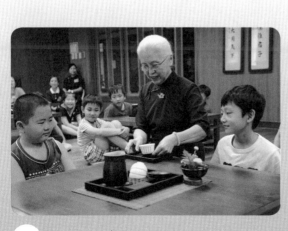

淨手靜心

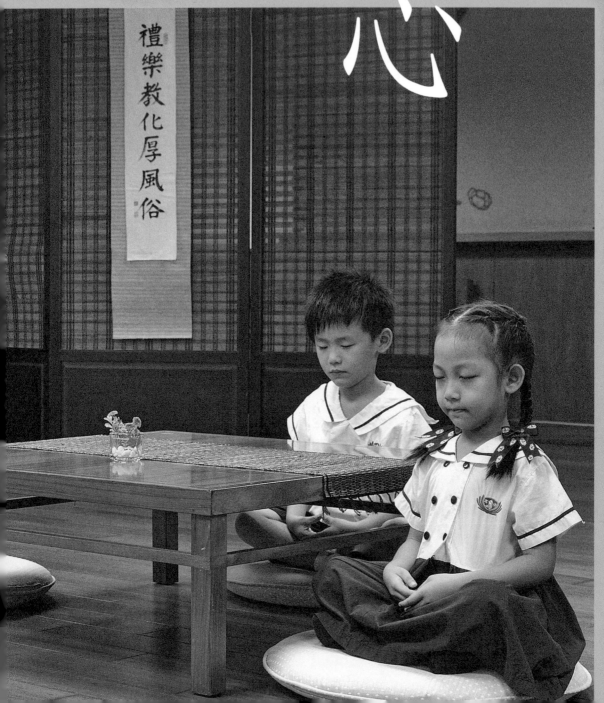

禮樂教化厚風俗

「淨手、靜心、煥然一新。」進入茶道教室前，我們用清水緩緩注入掌心；這個時候，清水不但潔淨了我們的雙手，也洗滌了我們的內心。

我們的心，就跟身體一樣，也要保持乾淨。一顆浮躁的心，就像蒙上了一層灰塵，想看也看不清楚，想聽也聽不明白；一顆純淨的心，會讓我們的心靈平靜，感受也會更清楚，自然就會產生善良美好的念頭。

所以，在進入茶道教室前，透過淨手、靜心的過程，可以幫助我們的心安靜下來，專心感受茶道教室優雅的氛圍、品嚐茶葉的芳香、體會靜思人文的精神。

寧靜最美，安定最樂。

# 喝好茶、說好話

假日下午，小敏跟媽媽忙了一下午的家事後，母女倆準備享受一個悠閒的下午茶。媽媽在陽臺的盆栽中剪了幾朵小花插在玻璃杯裡，擺在桌上，頓時讓客廳增添了幾分生氣。接著，媽媽準備了茶與茶食放在茶几上，然後播放起輕柔的音樂：「喝好茶呀說好話，發好願呀做好事；力行三好喝好茶，歡歡喜喜來喝茶……」在如此安靜的氛圍裡，小敏滿身大汗的跑了進來，一屁股就倒進了沙發裡。

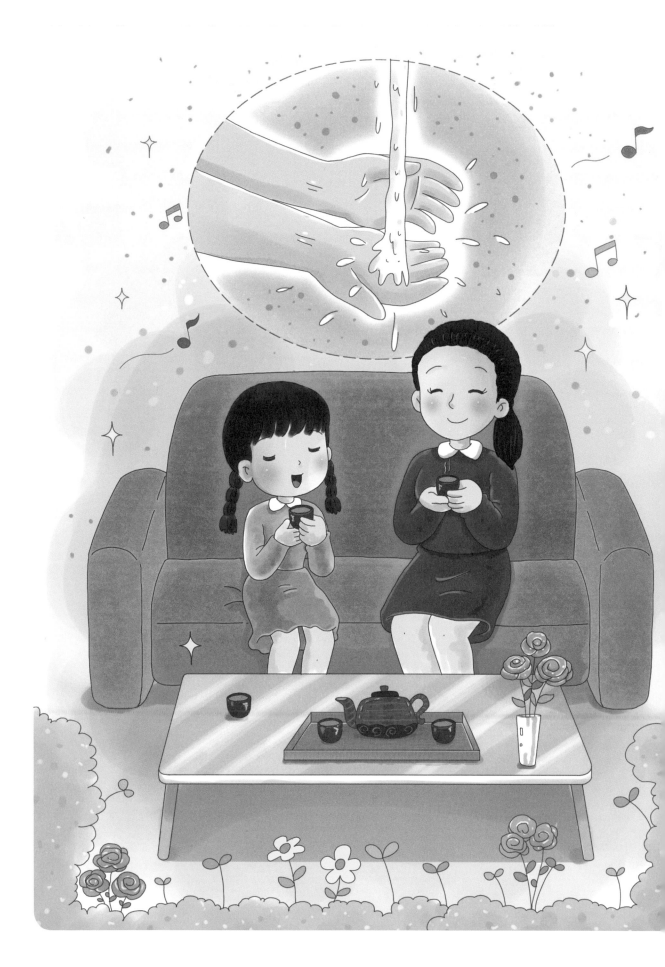

小敏：好累呀！

話還沒說完，伸手就要拿桌上的杯子喝茶。

媽媽：怎麼有一個滿頭大汗的小女生，汗也沒擦、手也沒洗就要喝茶啊？

小敏：哎喲！很累耶！而且口好渴！

媽媽：小敏剛才很認真的幫媽媽做家事，現在也要很認真的享受下午茶啊；可是，妳滿頭大汗，手上都是灰塵，怎麼有辦法好好的享受茶和食物的味道呢？

小敏跟著媽媽進了浴室，媽媽拿杓子舀起一瓢水，緩緩的倒在小敏手上。

媽媽：取一瓢水將我們的雙手洗乾淨，輕輕的吸一口氣，感覺水流過我們的皮膚，洗淨了我們的雙手；洗手的同時，小敏也想像著清水洗淨了我們的心。

小敏跟著吸了一口氣，感覺到冰涼的清水流過雙手的感覺，頓時覺得剛才的疲累和躁熱感都不見了。

小敏：媽媽，真的耶！水不但洗乾淨了我的手，清涼的感覺也讓我整個人感覺好舒服呵！

43

回到客廳，小敏問媽媽：「什麼時候放的音樂啊？剛才怎麼沒聽到？」媽媽說：「音樂剛才就有了；因為小敏那時候心是浮躁的，所以根本沒辦法好好感受周圍的事物。」

媽媽：輕輕將眼睛閉起來，妳聽到了什麼呢？

小敏閉著眼睛，靜靜聆聽著音樂。

小敏：我聽到了有人在唱歌，有鋼琴的聲音，還有流水的聲音耶！

媽媽：我們說「心靜自然涼」，那是因為心靜下來了，心的眼睛和耳朵才能張開；這就是淨心，靜心。我們現在可以開始享用下午茶嘍！

茶。

小敏細細咀嚼著口中的茶食，緩緩的喝了一口

小敏：媽媽，今天的茶食和茶怎麼特別美味啊？可是，這個我們以前也吃過啊？好神奇呵！

媽媽：因為現在小敏可以靜下心來品嚐口中的食物和茶水，自然就能品嚐出它的好味道啊！

小敏雙手奉茶給媽媽。

小敏：也請媽媽靜下心來品嚐這杯茶吧！

活動名稱：淨手、靜心、煥然一新

指導者：楊美瑳、黃貞宜

靜思語：寧靜最美，安定最樂。

活動目標：1、瞭解淨手靜心的意義。

2、透過靜心活動，感受靜與定之美。

3、學習靜心方法：深呼吸、靜坐、閉上眼睛聆聽柔和音樂。

課程目標：1、調整自己的行動，遵守生活規範與活動規則。(社-2-3)

2、運用策略調節自己的情緒。

（情-4-1）

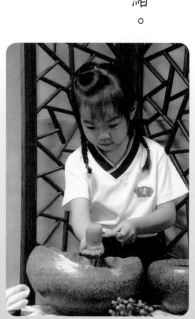

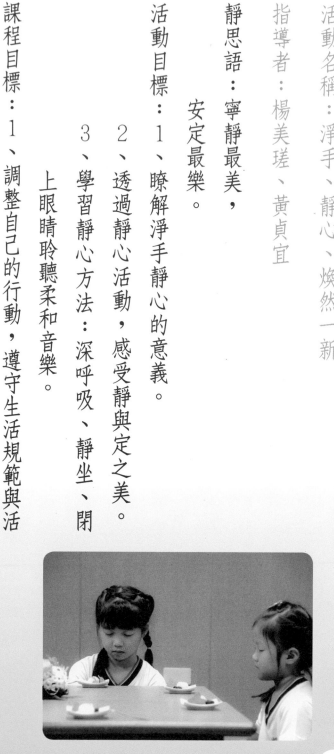

46

活動過程與內容

一、資源準備

（1）音樂播放器、樂曲名稱—靜思。

（出處：靜思人文—同來結佛緣）

（2）器具準備：手水缽組、水杓、水、小方巾、小托盤、素方（桌巾）、小品花。

二.活動過程

（1）播放背景輕音樂，以輕柔小聲為宜。

（2）講述故事：喝好茶、說好話。

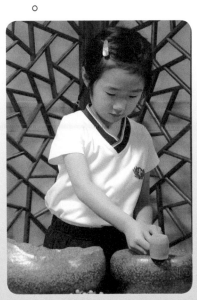
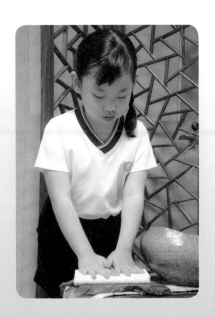

（3）淨手靜心。

◎ 請幼兒安靜排隊於教室外等候。

◎ 情境布置：於課室外擺放兩個手水缽，一個裝淨手水、一個接淨手水。

◎ 示範淨手的流程。

● 單人淨手：右手持水杓，左手接水再互換手，淋濕後再取小方巾將手心手背擦乾，完畢後換下一位幼兒淨手。

● 雙人淨手：一人手持水杓為幼兒舀水；淨手的幼兒則雙手併攏洗淨，擦乾手後合掌感恩。

● 淨手時，幼兒可輕聲說：「清潔手、清淨心、洗手洗心、煥然一新。」

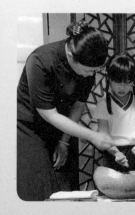
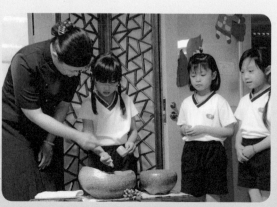

‧擦手時，幼兒可輕聲說：

「手心、手背，心肝寶貝。」

(4) 淨手後，依序安靜的進入教室入座。

(5) 請幼兒端正坐姿，感受環境的氛圍，進入靜心課程；

◎ 眼睛輕閉、深呼吸。

◎ 用心聆聽音樂，直至幼兒靜心後，輕輕張開眼睛。

(6) 說明淨手、靜心的意義：

◎ 淨手：拿取水杓取一瓢水將雙手洗乾淨，將心安靜下來，才能感受茶道靜與定的內涵。

◎ 靜心：心安定下來，周遭事物自然安靜。

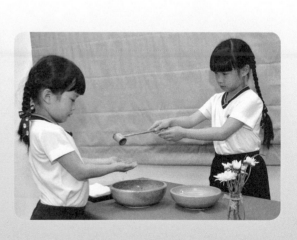

三、活動省思：

(1) 請幼兒思考淨手前和淨手後的不同。

(2) 可以利用哪些活動讓自己的心更安定？

四、講述靜思語：

寧靜最美，安定最樂。

五、貼心叮嚀：

(1) 以感恩的心，感恩「水」給予我們生命的力量！

(2) 時時懂得惜水、護水。

(3) 靜心時，輕輕閉上雙眼，耳朵才能聽到美好的聲音。

(4) 善用一杯茶水與花的巧思，

營造溫馨幽靜的環境。

六、延伸活動：

(1) 淨手，可以延伸至家庭生活，保持良好的生活互動習慣。

(2) 平常可播放輕柔樂曲，營造良好的氣氛。

(3) 靜心活動可適用於任何活動之前。

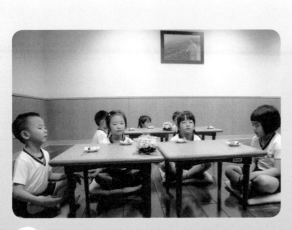

蘭花

很多人會在家中客廳擺上花瓶、插上花朵，不但讓家中增添自然的生機，也美化了家中的氣氛。為什麼大家都喜歡以花朵來布置呢？因為，它優雅美麗的外型，可以帶給我們美好的感受。有這麼一個故事：一個原本凌亂的客廳，就是因朋友送來一盆美麗的花，讓主人將整個家裡都整理得乾淨又整齊。可見，美好的事物會對我們產生正面的影響。

我們的外在也是一樣保持良好的威儀，不但自己覺得舒服，也會影響其他人。讓我們學習花朵的氣質，維持良好的形象，帶給大家正面的感受。

真正的美，在於身形端莊、氣質優雅。

# 媽媽的眼睛

小春枝是個在山上長大的孩子；這個夏天，因為爸爸媽媽要到其他城市工作，把她和弟弟託付給叔叔嬸嬸照顧。這天一大早，嬸嬸跟平常一樣，進房間叫兩人起床之後就到浴室準備幫他們盥洗；小春枝醒來之後，就負責叫弟弟起床，然後兩人一起走進浴室。

嬸嬸：小春枝最棒了，叫一次就起來了；不但不會賴床，還會幫忙叫弟弟。

弟弟：我也是叫一次就起來了，我也沒賴床。

小春枝：因為媽媽說叔叔嬸嬸照顧我們很辛苦，所以我們也要照顧好自己，這樣叔叔嬸嬸才不會那麼累啊！

吃完早餐後，小春枝幫弟弟把嘴巴擦乾淨，然後回到房間裡拿起媽媽送的小鏡子，檢查自己的嘴巴有沒有沾到東西，頭髮和衣服有沒有整齊。這個鏡子是媽媽去工作前送給小春枝的，她永遠記得媽媽對她說的話：

「這個鏡子送給我的小春枝，讓它代替媽媽的眼睛，幫小春枝看看有沒有整理好自己的儀容，做個有氣質的小美女！」

小春枝對著鏡子微笑了一下，心裡跟媽媽說：「媽媽，我不但有照顧好自己，也有照顧好弟弟呵！」

這時候，門外傳來發動車子的聲音；小春枝拿起書包，和弟弟一起搭叔叔的車上學去。

這一天，老師在黑板上貼了好多張花朵的圖片，有白色、粉紅色，還有不同形狀的花朵。

老師：小朋友，說說看，你們對這些花的感覺是什麼？

小偉：看起來很乾淨、很漂亮。

芳芳：讓人覺得很喜歡。

老師：這些都是蘭花，只是品種不一樣。你們看，這個是不是很像一種昆蟲的形狀？這叫蝴蝶蘭。這種花瓣細長的叫做一葉蘭。它們看起來是不是很有氣質呢？所以，古人便將蘭花

59

和梅花、竹子和菊花，稱為「四君子」。

老師接著說，今天是蘭花日，大家都要學蘭花一樣，把自己保持得乾乾淨淨、整整齊齊。當別人看到你的時候，就像是看到蘭花，覺得清爽又舒服，自然會起歡喜心。

然後，老師問大家，做哪些事情的時候可以提醒自己呢？

小凱：玩溜滑梯之後，手和臉如果弄髒，就要去洗乾淨。

妮妮：走路或坐著的時候，不要彎腰駝背或是趴在桌子上，不然很像枯萎的花朵。

老師說，小春枝每天都把自己保持得很整潔，請她上臺跟大家分享她是怎麼做到的。

小春枝從書包裡拿出一個東西，然後走上臺；在她手裡的，是一面小鏡子。

小春枝：這是我媽媽的眼睛！因為，她說不能每天在身邊照顧我，所以讓這面鏡子當她的眼睛，提醒我哪裡要注意。有時候，我吃完東西，沾到嘴巴上卻不知道，可是鏡子會提醒我。所以，我起床後、吃完飯都會照一下鏡子，把自己整理好。

大家聽完後為小春枝鼓掌。老師說：「這是很棒的分享，他也提醒大家：漂亮的花朵是天生的，氣質卻是要從好習慣中培養出來的。」

活動名稱：蘭花

指導者：葉美珍

靜思語：真正的美，在於身形端莊、氣質優雅。

活動目標：1、透過鏡子覺察自己的儀表，
提升良好儀態。

2、學習將完成的作品放置於適當
環境，體會融合環境的美感。

3、運用花器和花材變化不同的
造型並表達意義。

課程目標：1、發揮想像並進行個人獨特的創作。

（美－2－1）

2、熟悉各種用具的操作，建立生活自理技能。

（身－2－2）

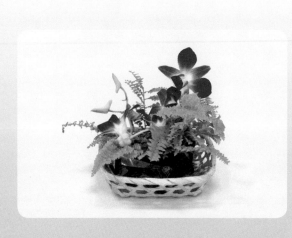

活動過程與內容

一、資源準備

(1) 花材：石斛蘭、高山羊齒。

(2) 花器：海綿、回收竹籃、膠帶、回收包裝紙。

(3) 工具、設備等：剪刀、全身鏡。

 材料工具

二、活動過程

(1) 講述故事：媽媽的眼睛。

(2) 請幼兒透過鏡子觀察自己的臉是否乾淨或保持笑容。

(3) 展現喜怒哀樂的表情，分享哪一個表情最受人歡迎？

(4) 作品欣賞。

(5) 介紹花材及工具。

(6) 插花方式：

◎ 主花材：石斛蘭一支。

◎ 副花材：高山羊齒。

◎ 花器：參加喜宴回收的小竹籠。

◎ 海綿。（以用過的包裝紙十公分見方包海棉）

整理花材

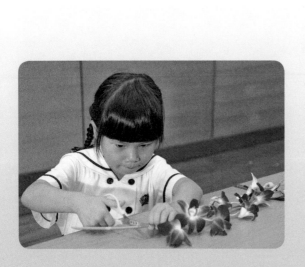

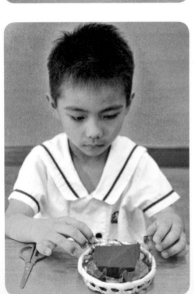

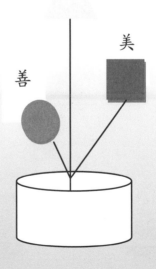

製作花器

◎插花順序：

• 石斛蘭為「真、善、美」三主枝。

（真善美位置參考如圖）。

• 高山羊齒將底部補足。

(7) 布置情境：

完成的花作可布置於家中或所需妝點的環境，會讓空間更豐富、視覺更美好。

真

善

美

三、活動省思：

(1) 如何在花材之間做取捨？

(2) 如何運用周遭環境取得適宜的花材。

四、講述靜思語：

真正的美，在於身形端莊、氣質優雅。

五、貼心叮嚀：

(1) 一枝直挺的花材，經過溫暖的手「雕塑」，會柔軟的彎曲，這樣經過雕塑的花材，會讓它在花器中展現美好的姿態，也能展示出花與環境的互動之美。

(2) 即使是美麗的花朵，也必須悉心照料，才能展現最優雅鮮艷的生氣。人也是一樣，需要維持優雅儀態，更重要的是關照

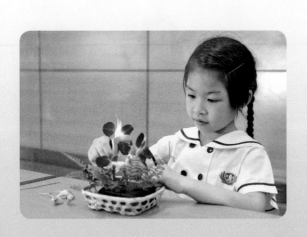

 實作插花

(3) 老師引導幼兒觀察花形的樣貌，和花朵自然的姿態。

(4) 將蘭花優雅的姿態，連結到幼兒對儀態的注重，並提醒自我覺察就像鏡子一般，可以發現平常容易忽略的地方。當幼兒互相觀察的時候，也告訴幼兒，這面鏡子就像媽媽溫暖的眼睛一樣，是為自己好，而不是挑剔別人的缺點。

好自己的內心，才能蘊於內、形於外。

六、延伸活動：

準備一面全身鏡，面對鏡子調整自己的衣著和身形；或是讓小朋友當彼此的鏡子，體驗一下「自己看自己」和「別人看自己」，有哪些不同。

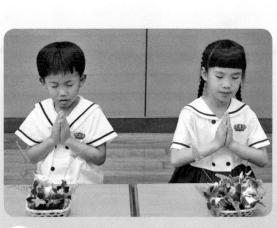
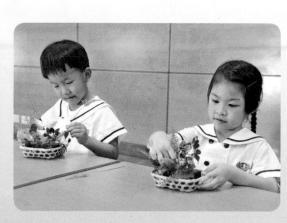

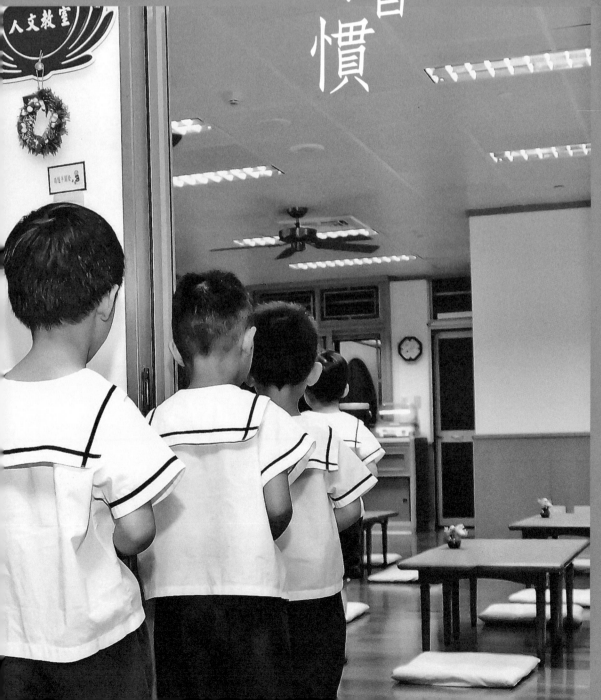

生活好習慣

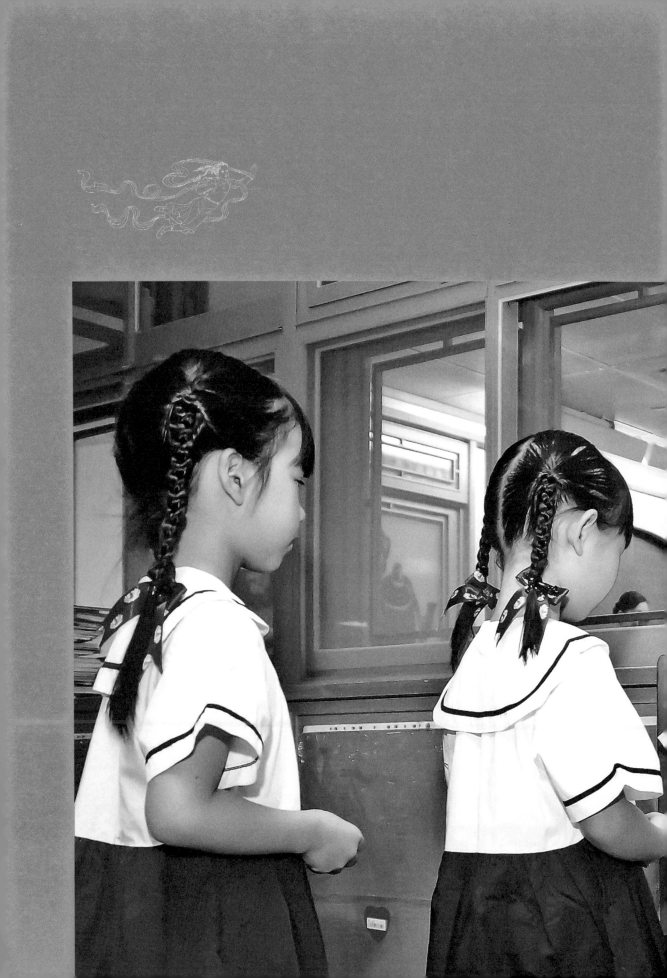

我們常聽到「規矩」，小朋友，知道這兩個字的由來嗎？

規和矩是古時候用來校正圓形和方形的工具；有了這兩種工具，就可以畫出正確的形狀。在我們的生活上，也有很多規矩要遵守，在學校有校規要遵守，在家裡也有家規要遵守。

最基本的行住坐臥也都有規矩。走路的時候要有走路的樣子，不要蹦蹦跳跳；吃飯的時候要坐好，學習龍口含珠、鳳頭飲水的好文化、好儀態。

小朋友不要小看這些生活上的小規矩，當我們外在的行為有規矩的時候，自然而然也會影響我們的內在，成為一個從裡到外有規有矩的好孩子。

【靜思語】

行儀有禮、氣質端莊，
自然人見人愛。

# 可愛的家庭

童童一家人正準備出門參加家族聚會，大家都在著裝的時候，童童看到爸爸還是穿著那套在家裡穿的短褲和上衣，連拖鞋都沒換。

童童：爸爸為什麼沒換衣服啊？

爸爸：現在夏天很熱，這樣比較舒服啊！

童童：可是，拖鞋和短褲不是在家裡穿的嗎？出去應該穿整齊啊！

在一旁的媽媽注意到他們的對話，也跟著加入討論。

媽媽：孩子說得有道理呀！你穿這樣不太適合家庭聚會的場合，趕快去換啦！我們要做好孩子的身教。

童童：對啊！我們老師說，衣服不但要穿得整齊，還要看場合穿適合的衣服！像我們上體育課就要換運動服，平常上學時就是穿制服啊！

爸爸有點不好意思的微笑了一下，跟童童說自己馬上去換一套適合的服裝。

到了聚會場所後，童童很有禮貌向長輩們一一問好。可是，睿睿一到那裡，就拿出自己的玩具玩了起來，也不跟人打招呼。正當大家坐在餐桌旁等著上菜時，突然聽到「啊！」的一聲，緊接著就是盤子摔破的聲音。

原來，睿睿一直在那裡跑來跑去，沒注意端盤子的阿姨，就撞在一起了。幸好兩個人都沒受傷，大家把現場整理乾淨之後，童童跟睿睿提議說要玩一個遊戲。

大人們緊張的看著童童，媽媽趕緊說：「吃完飯再玩好嗎？」童童露出一個要大家都放心的微笑。

童童：從現在開始，我們來玩一個遊戲，一直到吃完飯，都要遵守遊戲規則呵！

睿睿：好啊！趕快來玩，在這裡好無聊呀！

童童：這個遊戲叫做「坐如鐘、行如風」。

睿睿：聽不懂耶！怎麼玩呢？

童童：就是坐在椅子上的時候，要像大鐘一樣，平穩端正的坐好。

睿睿：喔！我知道、我知道！走的時候，就要像風一樣，很快的咻過來、咻過去，對吧？

童童：唉喲！你那樣是颱風啦！那就會像你剛才一樣「出車禍」呀！走路的時候要輕輕的，像微風一樣，往前直行。

76

喜歡玩遊戲的睿睿，馬上就遵守遊戲規則，乖乖的坐在位置上。不過，吃到一半，他看到自己最喜歡吃的涼拌蘆筍一端上來，就立刻站起來夾菜，然後低頭吃了起來，因為吃得太急，被嗆到了。

童童：剛才的遊戲你已經贏嘍！因為你都有坐如鐘。我們再來玩另外一個吃飯的遊戲，這是進階版的，比較難呵！

睿睿：剛那個遊戲太簡單了啦！

童童：聽好唷！吃飯的時候要「龍口含珠、鳳頭飲水」。

睿睿：你的遊戲我怎麼都沒聽過，也聽不懂耶！

童童：「龍口含珠」就是把碗端起來放在嘴邊，而不是像你剛才那樣把頭低下來；「鳳頭飲水」就是將筷子配合著碗拿起來。這個遊戲也是要配合剛才坐如鐘的姿勢唷！

童童一邊説，大家跟著一起示範這個姿勢，睿睿也跟著大家做。

童童：還有啦，吃東西的時候要小塊一點，然後細嚼慢嚥，這樣才不會嗆到！

童童一邊説的時候，睿睿已經跟著做了，小口小口的細嚼慢嚥。大家看到睿睿這麼認真，都稱讚他很棒，也説童童是個很好的小老師。

睿睿：你怎麼會知道這些我沒玩過的遊戲啊？

童童：我們學校老師教的啊！這個遊戲叫做好習慣，還可以用唱的，我來教你。

站像一棵松，坐像一口鐘，睡像一張弓，走路像春風；

微笑掛臉上，時時好心腸，養成好習慣，生活好輕鬆。

童童唱一句，睿睿就跟著唱一句。大家在輕鬆的氣氛下，結束了這次愉快的家族聚會。

活動名稱：生活好習慣

指導者：楊美瑳、黃貞宜

靜思語：行儀有禮、氣質端莊，自然人見人愛。

活動目標：1、學習在不同的場合穿著正確的服裝。

2、從行住坐臥中學習良好的儀態。

3、引導口說好話，心想好意，從裡到外都要符合生活禮儀。

課程目標：1、調整自己的行動，遵守生活規範與活動規則。

（社－2－3）

2、關懷與尊重生活環境中的他人。

（社－3－2）

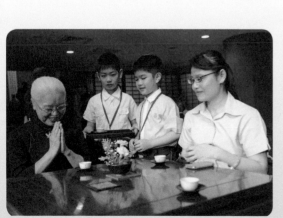

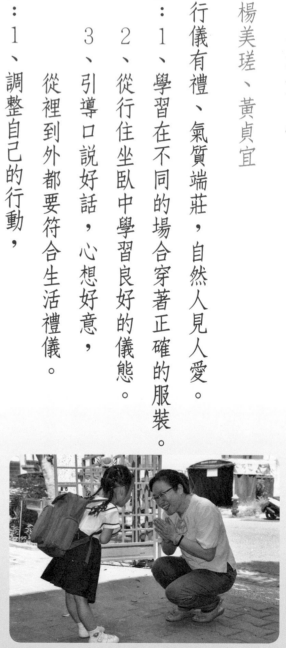

活動過程與內容

一、資源準備

(1) 音樂播放器、樂曲名稱——四大
（出處：靜思人文－小太陽的微笑）。

(2) 器具準備：小茶食盤、叉子、
桌椅或蒲團、鏡子。

(3) 情境布置：各種場合的衣服、
布置環境一位、講解示範一位。

(4) 人力支援三位：講課引導（入座）一位

二、活動過程

(1) 播放背景輕音樂，以輕柔小聲為宜。

(2) 淨手靜心（參閱淨手靜心教案）。

(3) 講述故事：可愛的家庭。

（4）示範良好的生活習慣：

◎ 四威儀：行如風、立如松、坐如鐘、臥如弓，站像一棵松，坐像一口鐘，睡像一張弓，走路像春風；微笑掛臉上，時時好心腸，養成好習慣，生活好輕鬆。

◎ 食的威儀：「龍口含珠、鳳頭飲水」。

（附件一）

◎ 用餐兒謠

用餐要像帝王相
拇指扣碗像龍口
四指併攏要扶好
筷子夾菜像鳳嘴
細嚼慢嚥不說話
用餐禮儀我最棒

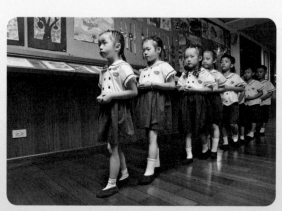

(5) 帶領幼兒輪流練習正確四威儀。

(6) 活動引導分享

◎ 行

● 走路腳步放輕鬆，腳跟先著地；手腕擺動約十五度，膝蓋伸直。

● 排隊行進時，眼睛平視前方，保持適當的間距與速度。

◎ 坐

● 正確坐姿：身體平貼椅背，挺直上身往前傾，不要彎腰駝背。

● 入座時，前方若有桌子，可以兩手輕扶桌面以保持身體平衡再坐下。

● 保持良好姿勢才是身體健康之道。

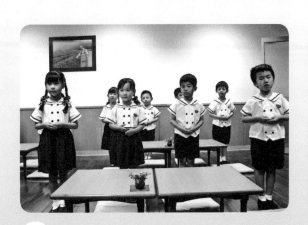

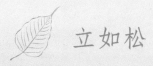

立如松

83

◎立

- 正確立姿：挺直背部、收下頷、伸直後頸、收腹。
- 腰挺直，肩放鬆，雙腳自然合併。
- 雙手自然垂放，五指併攏。

◎食

- 請以正確坐姿教導幼兒端茶食盤，練習「龍口含珠、鳳頭飲水」。
- 以食就口，細嚼慢嚥。

 聽課～坐如鐘

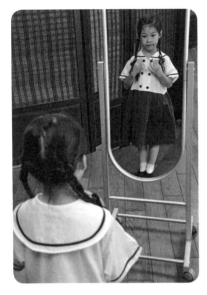

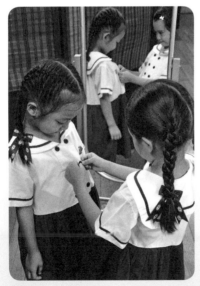

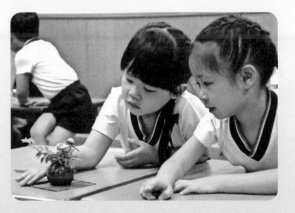

◎ 服儀練習

• 請幼兒在鏡子前觀察自己的服儀是否整齊並整理好。

• 請先預備各種場合的衣服，設計情境讓幼兒挑選適合的衣服穿著。

三、活動省思：

(1) 良好的行為舉止帶給生活哪些好處？

(2) 何時需要特別注意自己的服儀？

（在不同場合——如上完廁所、遊戲結束、午休後或出門前，要提醒幼兒檢視自己的服儀。）

四、講述靜思語

行儀有禮、氣質端莊，自然人見人愛。

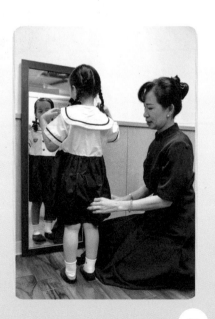

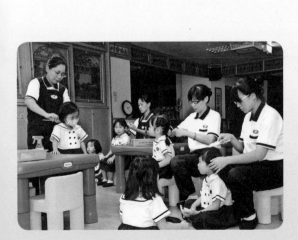

五、貼心叮嚀：

(1) 行如風、立如松、坐如鐘要時時叮嚀，從小培養良好的生活好習慣。

(2) 靜思茶道是一種潛移默化的人文教育；學茶道，可以訓練進退禮節，涵養靜思功夫。所以，於日常生活中，如：行、住、坐、臥、或飲一杯茶、用茶食均要養成良好習慣；

(3) 有耐心和多用心，才能成為有涵養的人。

(4) 拿取食物時，要注意避免碰觸衣服而弄髒。隨時保持衣服整潔，不可用衣服擦嘴巴或擦汗。

六、延伸活動：

（1）音樂專輯：《有禮真好》內〈禮儀之邦〉的歌詞，與幼兒討論禮儀的重要性——

「接受幫忙說謝謝，失禮要說對不起；買票上車不要急，大家排隊守秩序；不能當眾挖耳鼻，會被看不起；公共場所不嬉戲，吵吵鬧鬧不合宜；坐車坐船坐電梯，讓人出來再進去；不能因為太熟悉，就對朋友不客氣；面對長輩要有禮，這都是基本道理。服裝儀容要整齊，不要弄得髒兮兮；別人讚美要謙虛，不要以為了不起；吃飯不要敲餐具，看電影要關手機；不窺探別人祕密，這都是基本道理。」

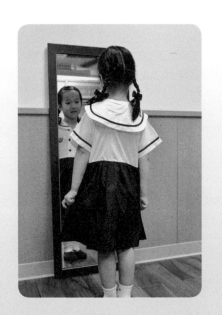

(2) 請幼兒透過鏡子觀察自己的臉，
是否乾淨或保持笑容。

(3) 展現喜怒哀樂的表情，
分享哪一個表情最受人歡迎？

附件一：

「龍口含珠，鳳頭飲水」：「鳳頭」指的是
筷子頭；右手輕盈的用筷子夾菜的動作，像
鳳頭飲水一般曼妙優雅。左手端碗時拇指輕輕
按住碗邊，四指展平托著碗底，拇指和食指之
間形成一個「龍口」；圓圓的白瓷碗像一個大
珍珠，盛在碗裡的米飯粒粒皆辛苦，粒粒貴如
珍珠，這便是「龍口含珠」。自古以來，龍象
徵皇帝、皇后是鳳；在日常進餐時不忘修身養
性，自有「龍鳳來朝」的尊貴莊嚴相。

物有定位

現在很多家庭都設備良好方便，爸爸媽媽也很寵愛孩子，很多小朋友應該自己做的事情，都由大人做好了，讓許多孩子養成了茶來伸手、飯來張口的習慣；不但不會幫忙做家事，連自己的房間也不會整理。

我們應該從小就學著收拾房間、洗衣服、把自己的東西整理好。這些雖然只是日常生活中的小事情，要養成這些好習慣卻是需要時間的。所以，爸爸媽媽要愛孩子，卻不是溺愛，從小就要給孩子這樣的生活教育；小朋友們在這樣的環境下長大，才能學到正確的品格和做人的道理。證嚴法師說：「小事不做，大事難成！」。

懂得生活禮儀，就懂得愛自己；
自愛的人，才會愛人。

# 爺爺送的十顆蘋果

剛放學的宸宸一回到家，急著將書包隨手一丟，就跑到電視機前看卡通。這個時候，媽媽從廚房走了出來。

媽媽：先把制服脫下來放到洗衣籃裡，換好衣服，等一下要吃飯了。不要一回家就看電視……

宸宸：喔——等一下啦！

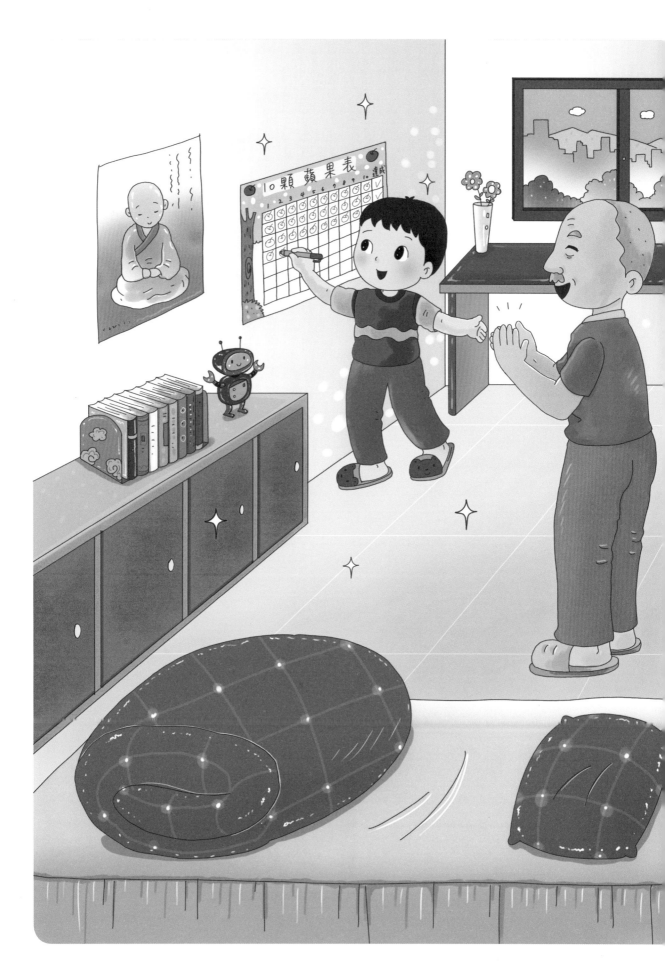

媽媽走回廚房後，宸宸還是坐在電視前，看到有趣的地方就跟著哈哈大笑。坐在一旁的爺爺，不動聲色的繼續坐著。過了一會兒，媽媽出來了，看到宸宸還在看電視，便拿起遙控器把電視關掉。客廳一下子安靜了，宸宸才心不甘、情不願的拿起書包回房間。

換好衣服的宸宸，上了餐桌吃完飯之後，連碗都沒收，又想跑去看電視。

媽媽：自己的碗要自己收啊！你這孩子，東西老是亂放，用過的東西也不知道要收起來。

宸宸：唉喲！我知道東西放哪裡就好了啦！

媽媽搖搖頭，心裡想，拿這孩子真是沒辦法。這時候，爺爺問宸宸：「學校的聯絡簿不是要給媽媽簽名嗎？」

宸宸這時才想起這件事，趕快回房間拿聯絡簿。

宸宸去了好一會兒，遲遲沒有動靜。

媽媽：奇怪，這孩子怎麼去了那麼久？

爺爺：妳等著看好了，等一下他就出來了。

沒多久，宸宸神情緊張的出來了。

宸宸：我找不到我的聯絡簿……奇怪，我應該有帶回家啊？

爺爺：你想想看，聯絡簿為什麼沒有在書包裡呢？你回家的時候，書包放在哪裡啊？

宸宸突然想起來，自己一回家，就把書包丟在沙發上。正要低頭找的時候，爺爺將聯絡簿拿到他的前面。

媽媽：為什麼書包會在沙發上呢？

宸宸：唉呀！一定是從書包裡頭掉出來了啦！

爺爺：這是我在沙發下面撿到的。

宸宸不好意思的低下了頭。他知道，這都是亂丟書包的結果；剛才還大言不慚的跟媽媽說，自己的東西都找得到呢！

爺爺：每個東西都有自己的家；拿出來用完之後，就要讓它們回家，這樣它們才不會迷路了。

媽媽：對啊！要不是爺爺提醒你要找聯絡簿，你這位糊塗的小主人，還不知道自己的東西不見了呢！

宸宸：有時候就是會想偷懶嘛！想說等一下再做就好嘍！

爺爺說，他小時候就被自己的爸爸嚴格要求，東西用完就要收好。一開始的時候常常被罵，因為小孩子總是會偷懶，或是忘記；可是，日子一久就變成習慣了。

爺爺：養成習慣之後，東西沒收好反而會覺得很難受；而且，要拿東西的時候，又方便、又節省時間，反而覺得好習慣可以讓生活更輕鬆。

宸宸：要怎麼養成好習慣呢？

媽媽：我就學爺爺的爸爸，你忘一次就罵你一次好了！

爺爺：現在的小朋友都很幸福了，媽媽才捨不得罵你呢！我有一個方法，可以幫助宸宸養成好習慣。

爺爺要宸宸在房間裡貼上一個表格，每次收好一樣東西，就在上面畫一顆蘋果；集滿十顆蘋果，就可以得到獎勵。表格可以提醒自己東西要收好；當表格上的蘋果越來越多之後，習慣也就養成了。

宸宸聽完爺爺的話，馬上就回到房間開始製作自己的「好習慣」表格了！

活動名稱：物有定位

指導者：蔡瑞玲

靜思語：懂得生活禮儀，就懂得愛自己；
自愛的人，才會愛人。

活動目標：1、學習正確的物品擺放位置。

　　　　　2、認識各式各樣的茶具名稱與功能。

　　　　　3、養成生活中物有定位的好習慣。（認－1－3）

課程目標：蒐集文化產物的訊息。（認－1－3）

活動過程與內容

一、資源準備

　（1）音樂播放器、樂曲名稱——
　　　愛山、愛水、愛惜地球資源演奏版。

　　　　　（出處：慈濟傳播人文－小朋友的慈濟世界）

(2) 茶具準備：茶盞（品杯）、茶盅（茶海）、（大小）奉茶盤。杯墊、杯托、小茶食盤、小叉子、

(3) 情境布置：手水缽組、素方、小品花、茶具圖卡。

二、活動過程

(1) 淨手靜心（參閱淨手靜心教案）

(2) 講述故事：爺爺送的十顆蘋果

認識茶具的名稱：

◎ 圖卡配對：製作圖卡，讓幼兒進行實物與圖卡配對。

(3) ◎ 準備各式各樣的茶具，並介紹茶具名稱。

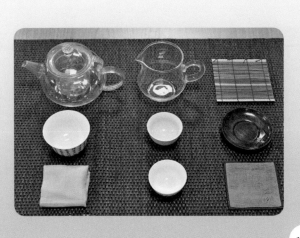

◎ 示範茶具的擺放位置。

● 茶具包括：茶盅（茶海）、茶巾、茶盞（品杯）、杯托或杯墊、小茶食盤、小叉子（大小）、奉茶盤。

● 事先準備茶具的位置圖表（如圖），依照茶具擺放的位置依序練習至純熟後即可。

◎ 幼兒輪流扮演小主人練習擺放茶具的正確位置。

收拾歸位：

◎ 介紹各物品收拾歸位的位置。

◎ 收拾順序（分配原則：人人有事做，事事有人做。）

● 團體活動時：

● 請各桌的第一位幼兒先用奉茶盤收拾茶盞（品杯）和杯托。

(4)

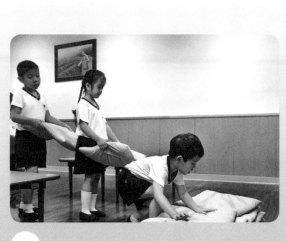
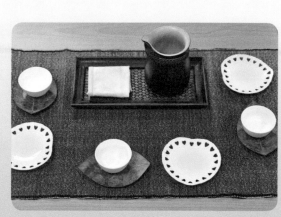

四、講述靜思語：

懂得生活禮儀，就懂得愛自己；

自愛的人，才會愛人。

三、活動省思：

(1) 為什麼要將物品放在固定的位置？

(2) 如何幫忙整理物品，讓環境保持整潔？

- 第二位幼兒用奉茶盤收拾茶食盤和叉子。

- 第三位幼兒用奉茶盤收拾茶盅、茶巾。

- 家庭聚會時，可將各種茶具分類分批收回。

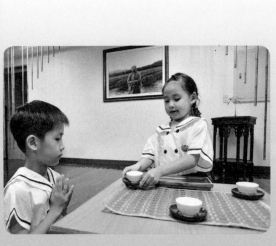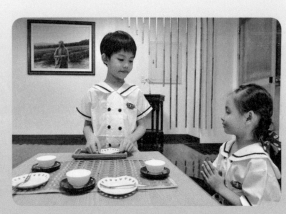

先收茶杯，再將
茶杯放一起

收拾桌巾、
先攤平

杯托疊放一起

五、貼心叮嚀：

(1) 物品洗淨烘乾後，收拾歸位。

(2) 操作物品以實體為主，勿使用塑膠製品，讓幼兒感受茶具的質量，並培養尊重物品、惜福愛物的品德。

(3) 同一物品放置一起，例如茶盞和茶盞、杯托和杯托等。

(4) 以惜福愛物原則，收拾時盡量動作輕柔、不發出聲音。

(5) 品杯放置時，需留意離桌緣約三公分。

六、延伸活動：

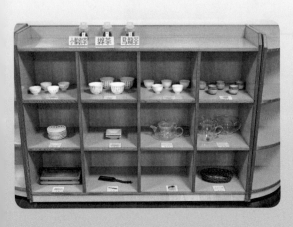

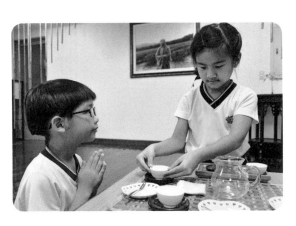

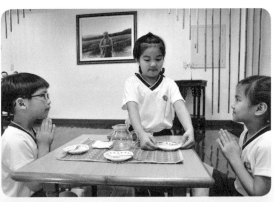

(2)(1)

（1）透過家人分工合作，共同整理家裡物品。

（2）在班級中設置不同的工作領域，如圖書長、掃地長、清潔長……，原來，我們的孩子都是「懂事長」。

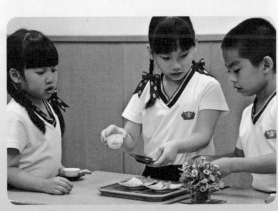

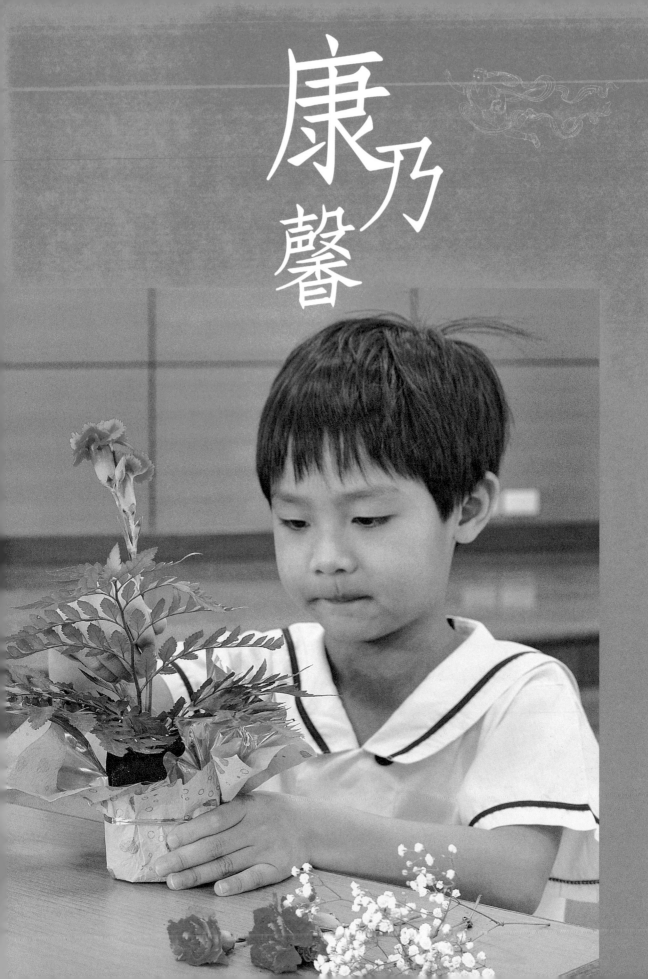

康乃馨

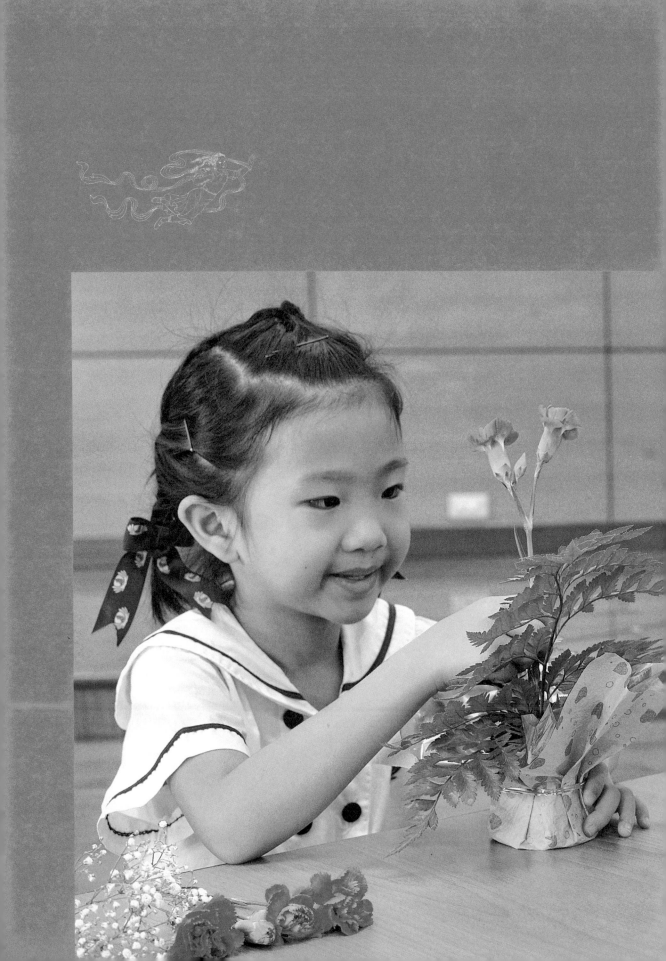

打從我們一出生，就是父母在照顧我們。餓了，有人餵；冷了，有人為我們保暖；甚至不開心了，爸媽也會加以呵護。

但是，孩子卻常常認為那是理所當然，以至於無法體會父母親的關愛。

在節日的時候，學校老師會教導小朋友製作小卡片或小禮物送給父母；不過，更重要的是要藉由這樣的節日，設計及舉辦親情互動的體驗活動，來體會父母的恩情，讓我們知道自己是多麼有福氣的孩子，進而生出感恩心。我們的一切，都是來自他人的付出，要懂得感恩父母、感恩天地。

對父母要知恩、感恩、報恩。

# 媽媽是我的心肝寶貝

今天，老師一走進教室，丞丞發現老師手上拿著一束漂亮的花，有好幾種不同的顏色。其他小朋友很好奇的問：「今天為什麼有這麼漂亮的花啊？」老師說：「這是康乃馨，是代表母親的花；它有好幾種顏色，各代表不同的意義！紅色的康乃馨是祝福母親健康長壽，黃色是感謝媽媽，粉紅色是祝福媽媽永遠年輕美麗，白色則代表對媽媽的懷念。」

老師說，這個週末就是母親節了，要每個人帶一朵

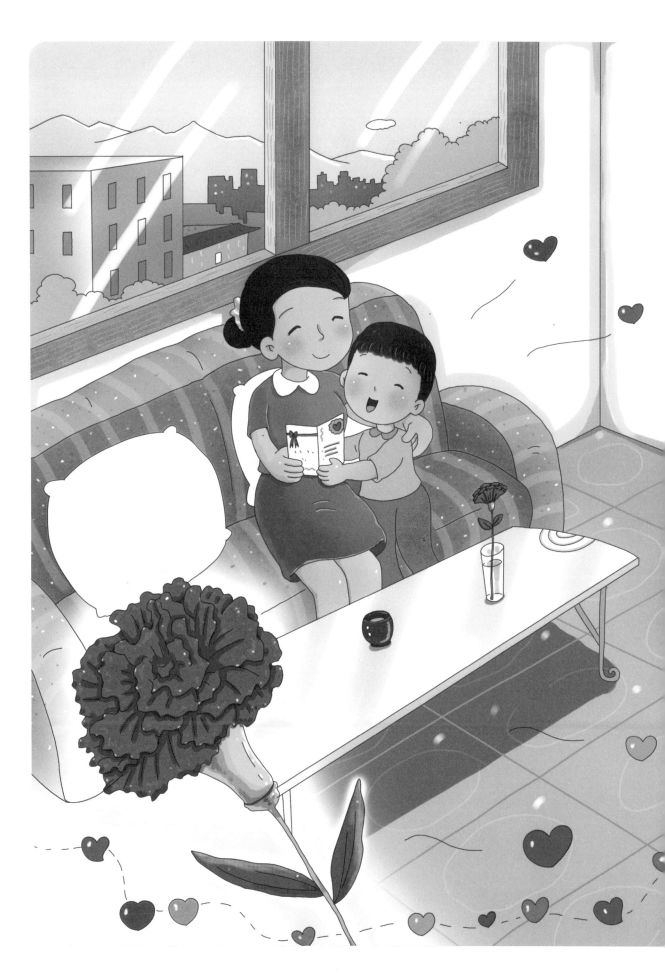

康乃馨回去送給媽媽。

丞丞拿了一朵粉紅色的康乃馨，他覺得這麼漂亮的花應該要插在瓶子裡，便走到回收桶旁，找到一個玻璃瓶，把它洗乾淨、加了水之後，把花插在瓶子裡。

這時候，教室裡播放著一首很好聽的歌曲，老師說這首歌叫做《心肝寶貝》，是每位母親的心情。媽媽總是把小孩當作心肝寶貝，看著小孩出生然後學走路，希望他可愛又健康，趕快長大；另一方面，又擔心小孩生病，希望他不要受風寒。

老師：你們說，媽媽是不是要擔心好多事情呢？要照顧你們吃飽還要吃得健康，還要讓你們頭好壯壯、別生病。如果讓你們唱歌給媽媽聽，你希望跟媽媽說什麼呢？把你們想說的話寫在卡片上吧！

丞丞一邊聽著歌詞，口中跟著哼唱了起來：望你古錐，健康活潑，毋驚受風寒……一邊在卡片上寫下了想對媽媽說的話，然後放進書包裡收好，希望晚上給媽媽一個驚喜。

回到家裡，丞丞故意把花瓶藏在袋子裡，不讓媽媽發現。等吃完晚飯之後，丞丞主動說要跟媽媽一起洗碗；洗完之後，他要媽媽去客廳坐好，然後泡了一杯茶端上來。媽媽覺得很奇怪，問丞丞今天怎麼跟平常不一樣啊？

丞丞：媽媽，您坐在那喝茶，等我一下！

丞丞跑回房間裡，過了好一會兒，捧著裝著康乃馨的玻璃瓶走出來，送到媽媽手上。

丞丞：媽媽，我改編了心肝寶貝的歌詞，我唱一句給您聽：「望你青春、健康水水、免為我操煩⋯⋯」

我只想到這一句耶，改歌詞好難喔！我今天還寫了一張卡片要送給您，我唸給您聽：「親愛的心肝寶貝媽媽，祝福您永遠像這朵康乃馨一樣漂亮。我會乖乖的，這樣您就不會生氣、長皺紋，祝您母親節快樂。」

媽媽聽到丞丞又唱歌又唸卡片的，早已經開心得合不攏嘴。這時候，丞丞走到媽媽身旁，用他的小手幫媽媽按摩，嘴裡還一直說：「我是媽媽的心肝寶貝，媽媽也是我的心肝寶貝，祝我的心肝寶貝，每天都快樂！」

活動名稱：康乃馨

指導者：游孟雅、李秀錦、楊銀柳

靜思語：對父母要知恩、感恩、報恩。

活動目標：1、讓幼兒藉由不同方式體會親恩，進而孝親、感恩天地萬物。

2、認識康乃馨所代表的意義。

3、體認母愛就像康乃馨的花瓣，一層又一層無盡期的關愛。

課程目標：1、覺察家的重要性。(社-1-4)

2、運用各種形式的藝術媒介進行創作。(美-2-2)

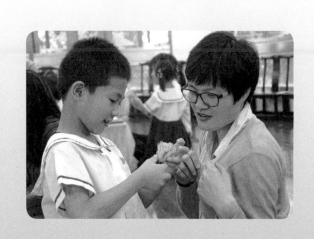

活動過程與內容

一、資源準備

(1) 花材：康乃馨、高山羊齒、滿天星、祝福卡、軟鐵絲、小串珠。

(2) 花器：海綿、包裝紙或回收布、回收緞帶、防水包裝紙。

(3) 工具：剪刀。

二、活動過程

(1) 介紹花材及工具：
　◎ 康乃馨
　◎ 剪刀
　◎ 回收緞帶一條

(2) 講述故事：媽媽是我的心肝寶貝。

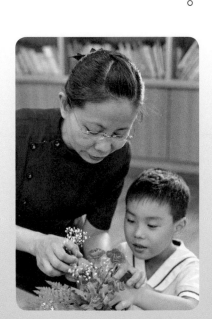

## 材料及工具

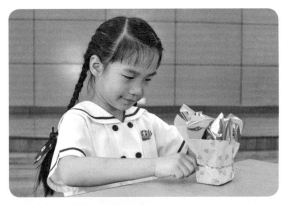

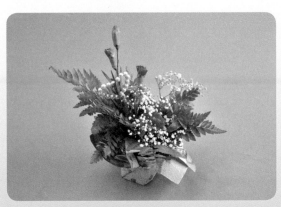

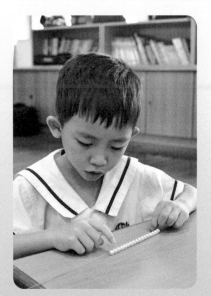

(3)

插花方式

◎ 主花材：康乃馨三朵

◎ 副花材：高山羊齒，滿天星

◎ 花器製作：海綿溼潤後，
以防水包裝紙包覆海綿。

◎ 以細軟鐵絲串起粉紅小珠，
捏塑成愛心型。

◎ 母親節心型卡片，掛於心型串珠中，
插於花作適當位置。

◎ 完成插作，注水入花器。

(4)

布置情境

可將完成的花作布置於家中
各個角落：客廳、廚房、或窗臺上，
讓家中充滿著美麗溫馨的巧思。

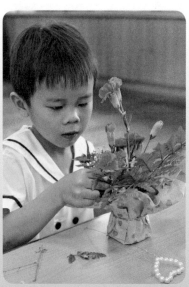

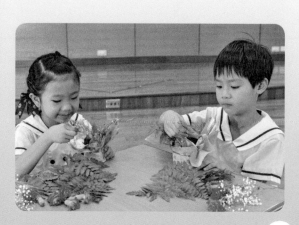

三、活動省思：

（1）康乃馨是代表母親的花；花朵一層一層的，就像是母親無盡的愛。

（2）母親節除了用心送的禮物外，你還曾經想過給媽媽哪些膚慰的禮物？

四、講述靜思語：

對父母要知恩、感恩、報恩。

五、貼心叮嚀：

（1）插好的花勿直接將水澆在花朵上，每天以海綿保有水分即可，這樣花就有活力。

（2）使用鐵絲與剪刀時要注意幼兒安全。

（3）提醒幼兒每天照顧好自己的身體，做好本分事、乖乖學習，就是給媽媽的最好禮物。

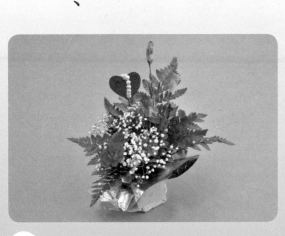

茶食

自古以來，我們說飲食不分家，喝茶配餅；在靜思茶道裡，也有茶食的搭配。

要用哪種茶食來搭配茶湯，也是一門學問！茶食和茶湯的滋味要互相搭配，而不是互相干擾。

我們也將茶食稱為「點心」。「點心」這兩個字，其實就是點出主人的誠意和心意；如何選擇茶食來搭配茶湯，就看得出主人的用心。

至於要選擇幾道茶食，可不是越多越好，通常不超過三道。選擇搭配的茶食之後，再搭配擺盤的葉片或花朵，襯托出當下的情境氣氛，就可以好好的品嘗悠閒的下午茶了。

笑容、柔軟、體貼、付出，
是愛的表達。

# 春天的花樣

這一天，小倩在客廳裡看電視，一陣微風吹進來，還帶來了淡淡的花香；她走到陽臺一看，原來是茉莉花開了。小倩要媽媽一起來欣賞小巧可愛的茉莉花；這時候，幾隻蝴蝶也飛來湊熱鬧。

小倩：媽媽您看，有蝴蝶耶！

媽媽：我們家陽臺什麼時候來了這麼可愛的訪客啊？

小倩：應該是茉莉花吸引牠們飛過來的吧！

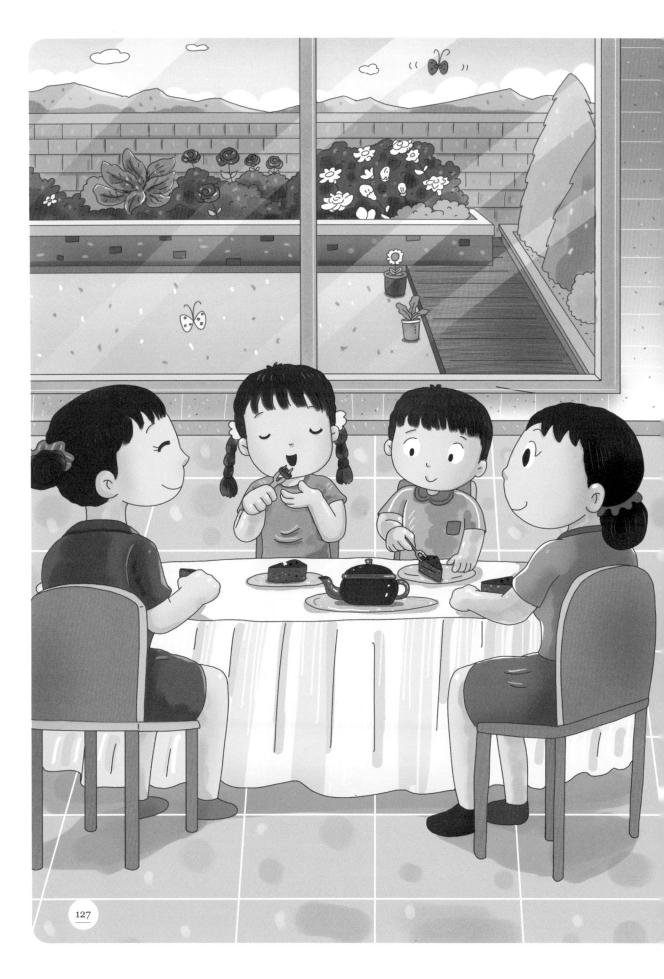

媽媽：是啊！如果我們營造出美好的環境，美好的事物就會聚集過來嘍！

叮咚！叮咚！

這時候，家中的門鈴響了；姑姑和小表弟今天要來家裡喝下午茶。兩位媽媽準備蛋糕，小倩帶著小表弟到陽臺，摘茉莉花當做花茶的原料。

表弟：哇！茉莉花好香呵！你們家每天都有茉莉花嗎？

小倩：我媽媽說，如果很認真施肥，一年可以開三次花；可是，我們都讓它自然生長，所以我們家的茉莉花只有這時候才開花。每年四、五月春天快結束，夏天快來的時候，就會聞到茉莉花香了。

表弟：那妳多摘一點，把它通通摘完。

128

小倩：我們喝多少才摘多少，其他的讓它留在盆栽裡，繼續香香的好嗎？

小表弟手心上捧著茉莉花，跟小倩走到廚房，兩個人用水輕輕的洗去花朵上的塵土，然後裝在花茶壺裡。

媽媽將熱水沖進茶壺中，花瓣在壺中展開；小表弟看得目不轉睛，突然說：「茉莉花好像在裡面跳舞呵！」

沖好了花茶，媽媽拿出早上做好的蛋糕，擺盤之後端上桌。小表弟一看到是他最喜歡的巧克力蛋糕，忍不住「哇」了一聲，迫不及待的就要準備吃蛋糕。

小倩：表弟，我們在學校吃營養午餐時有用餐的規矩，下午茶也有禮儀呵！

表弟：啊？喝下午茶也要說「大家請用」嗎？

小倩：不是啦！下午茶的禮儀很優雅，這是茶道

129

老師教的，讓我來告訴你吧！取用茶食的時候，將茶食拉向自己一些，但是也不要太靠近。

小倩一邊解說，還一邊示範給大家看。

小倩：在享用茶食之前，先欣賞一下食物的外觀。吃的時候，左手輕按盤子，右手拿叉子切茶食；切的時候，要切成一小口，這樣才容易放進嘴巴中。吃的時候，記得另一隻手托著，避免碎屑掉出來！

小表弟邊聽邊跟著做動作；大家看見小表弟認真的神情，真是又可愛又優雅呢！

大家品嘗著好吃的蛋糕還有清爽的茉莉花茶，度過了一個美好的下午時光。四個人將所用的茶具、茶盤收拾乾淨之後，姑姑和小表弟也準備回家了。

表弟：下一次我還想再來你們家喝下午茶。

姑姑：那就看你是不是有禮貌的小客人嘍！

表弟：我很有禮貌啊！表姊，對不對？

小倩：表弟最有禮貌了！下一次你再來我們家，我們再去陽臺摘其他的花草來泡茶吧！

表弟：還有其他的花草茶啊？是什麼呢？

小倩：下次來，你就知道嘍！

小表弟聽完，一直問什麼時候可以再來表姊家，媽媽看了笑說：「下一次花開的時候，歡迎你們再過來！」

活動名稱：茶食備辦

指導者：楊美瑳、黃貞宜

靜思語：笑容、柔軟、體貼、付出，是愛的表達。

活動目標：1、認識茶食的起源和定義。

2、茶食是「點出主人用心」和「精而不雜的重要」。

3、學習茶食的禮儀。

4、於生活中培養人文素養，潛移默化讓孩子終生受用。

課程目標：1、安全應用身體操控動作，滿足自由活動及與他人合作的需求。(身-2-1)

2、熟悉各種用具的操作動作，建立生活自理技能。(身-2-2)

3、關懷與尊重生活環境中的他人。(社-3-2)

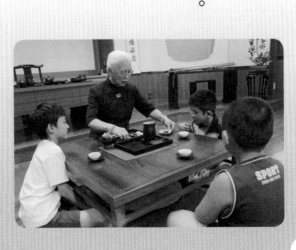

活動過程與內容

一、資源準備

(1) 音樂播放器、樂曲名稱——因為有愛。
（出處：靜思人文—小朋友的慈濟世界）

(2) 器具準備：大壺、茶盞（品杯）、小茶食盤、小叉子、小夾子。

(3) 材料準備：口罩、手套、茶食。

(4) 情境布置：手水缽組、水杓、水、小方巾、小托盤、小品花、素方（桌巾）。

(5) 人力支援：講課引導（入座）一位、布置環境、備茶水及茶食一位、講解示範一位。

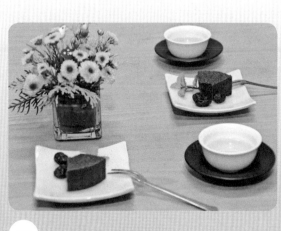

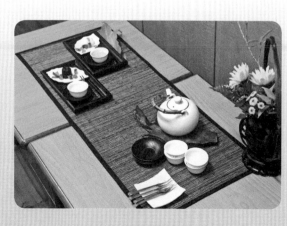

二、活動過程

(1) 講述故事：春天的花樣

(2) 茶食之起源及定義：

◎ 中國人從很久以前就把茶和生活結合，以茶為主題吟詩作賦、及多元詩詞文化傳承，至今延伸了下午茶、花茶等不同的飲茶方式，活動中更發展出了茶食及關於茶的生活用品。

◎ 茶食就是喝茶時所搭配食用的點心，其色香味以顏色雅緻、香味清淡為宜，藉此點出主人的用心與貼心，包括精緻的茶盤、細緻的點心。

(3) 茶食備辦

◎ 茶食擺設時要注意美感和適量。

◎ 擺設選用原則和注意事項：

● 乾淨、清爽、顏色搭配合宜、衛生。

● 不使用有毒花草。

● 不帶殼或籽的果子。

● 食物不附包裝紙。

● 器具搭配適宜。

● 盤子內茶食不超過三種顏色，量宜少不宜多。

(4) 使用茶食禮儀：

◎ 於品茶中段後奉上茶食：茶食多以甜食為主，形狀也較精細。

◎ 擺放的茶食分公盤和個人盤：

● 公盤：茶食放置公盤上時優先選用接

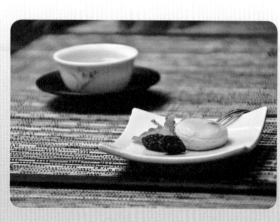

近自己位置的，夾取食物時不宜換來換去，取食後將夾子放回在公盤旁的小盤子上。

● 個人盤：貼心的主人已將茶食備於小茶食盤中，若食物較大，宜用叉子切成小塊就口，叉子不宜含口中，用完茶食後將叉子擺放在盤子上即可。

三、活動省思：

(1) 在家中如何製作簡單的茶食？

(2) 分享人見人愛的孩子有哪些特質？

四、講述靜思語：

笑容、柔軟、體貼、付出，是愛的表達。

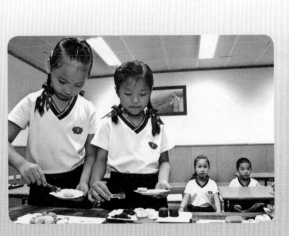
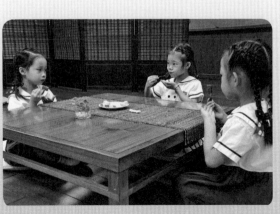

五、貼心叮嚀：

(1) 暫停食用時，可以把手放在大腿上或是桌邊，不宜把玩叉子或餐具，更不可玩弄頭髮或指頭。

(2) 平時用餐，也要等食物吞嚥後再說話。

六、延伸活動：

(1) 可帶幼兒自製茶食。

(2) 利用各式小點心，讓幼兒練習擺盤。

飲茶禮儀

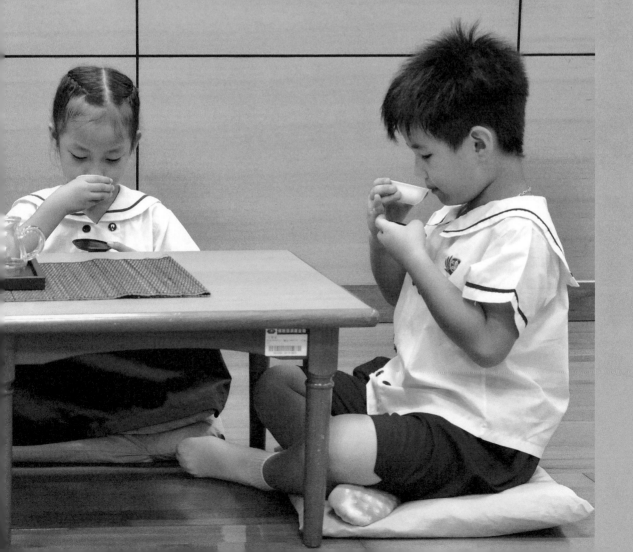

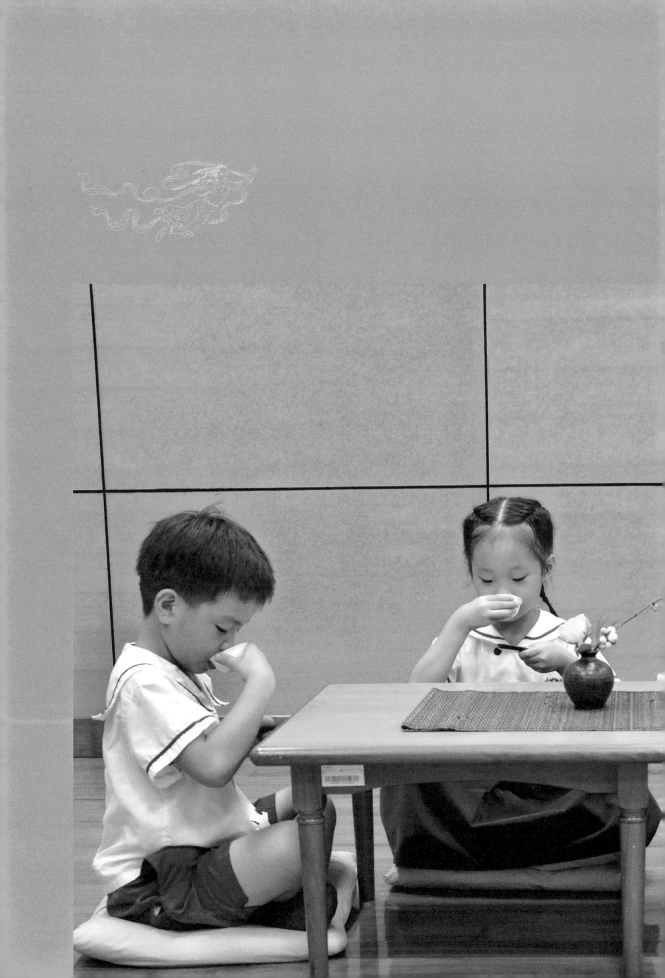

現代家庭因為生活型態不同於以往的農業社會，大家都忙著工作、學業；不但父母忙於工作，連孩子也是早出晚歸，一家人相聚談心的時間不多。好不容易大家都在家的時候，又常忙著各自的事情，因此少了家庭人倫的互動。

靜思茶道「家庭茶」的推動，就是希望利用家庭團聚的時刻，讓小朋友有機會向父母長輩奉茶，一方面營造家庭的和諧氣氛，另一方面，孩子也可以藉由奉茶的過程，學習奉茶三心：端捧茶盤是感恩心，敬上茶盞是尊重心，微笑領首是愛心。

小朋友！學習了靜思茶道的家庭茶之後，就回家奉茶給爸爸媽媽吧！

讓父母歡喜、安心，就是孝順。

# 蛻變的小公主

茵茵是家中唯一的小公主，集三千寵愛於一身。這天晚上，當大家在客廳休息看電視時，茵茵一走進來什麼也沒說，就拿走爺爺手中的遙控器，也不管大家正在看的節目，就說：「我要看卡通！」

媽媽：妳怎麼可以對爺爺這麼沒禮貌？把遙控器還給爺爺！

茵茵：我要看卡通啦！

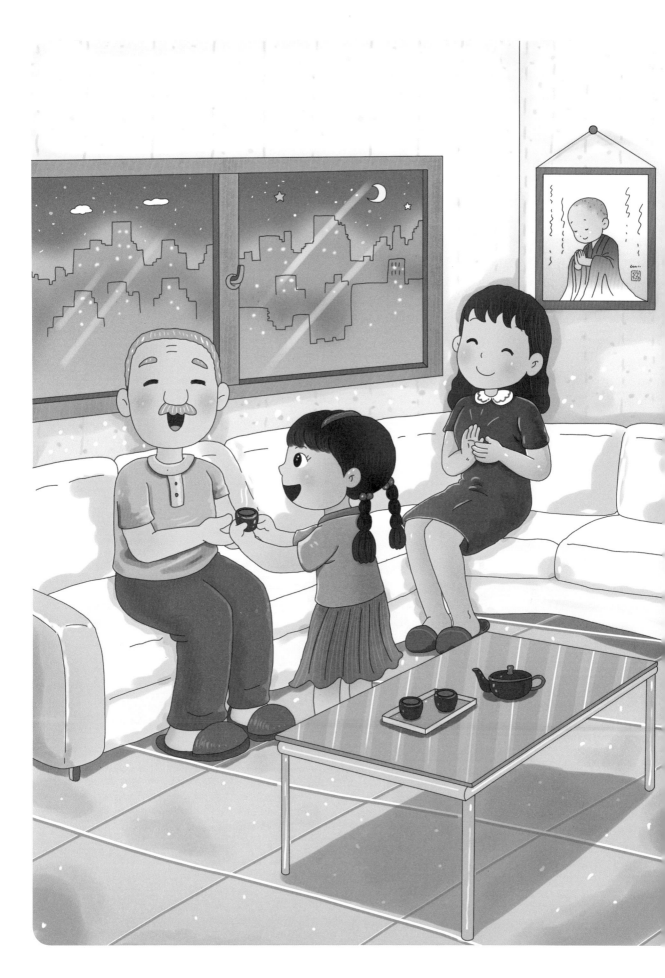

媽媽氣得拿走茵茵手中的遙控器，要她跟爺爺說對不起；茵茵不肯，還覺得自己很委屈，放聲大哭。

媽媽要茵茵自己坐在那裡好好反省一下。這時候，電視裡正上演著一幕感人的畫面：

一名母親坐著，女兒跪在前面幫她浴足；洗到一半，女兒抬起頭來，小聲的對母親說對不起，然後就哭了。這位媽媽溫柔的抱著女兒，什麼話也沒說。這一幕，是無聲的寬容與母愛。

母女倆在電視前看到這一幕，媽媽眼眶含淚，茵茵早已經淚流滿面。過了一會兒，她對媽媽說自己錯了，要跟爺爺說對不起。

媽媽：爺爺最喜歡喝茶了，我們來向爺爺表示，跟爺爺賠不是，怎麼樣？

茵茵：好啊！我們泡爺爺最喜歡的烏龍茶。

媽媽：妳在學校學的茶道，這時候就派上用場了。

小品杯倒了三杯，放在托盤上端出去。只見她恭敬有禮的用雙手端起第一杯為爺爺奉茶。

媽媽準備好茶水後，去請爺爺到客廳來，茵茵用

茵茵：爺爺，請喝茶！我要跟您說對不起，剛才真不乖，搶了爺爺的遙控器，還這麼沒有禮貌，請爺爺不要生氣。

爺爺：爺爺不會跟茵茵生氣的。我很高興，茵茵做錯事之後，不但會反省，還會奉茶給我喝。

茵茵聽到爺爺這樣說，鬆了一口氣，內心更是感恩爺爺的包容，也感受到爺爺對自己的愛。想到這裡，鼻頭一酸，告訴自己以後不能這麼任性，要尊重愛自己的家人們。

這時候，媽媽提醒茵茵：「妳在學校學的茶道，要不要跟爺爺分享啊？」

爺爺：是哪「三好」呢？

茵茵：爺爺，我們喝茶的時候，要喝三好茶呵！

茵茵很認真的教爺爺：「三好茶就是一杯茶要分三小口喝完：喝第一口時要默念『心發好願』，喝第二口時要『口說好話』，喝第三口時要想著『身行好事』！」

爺爺稱讚說：「學校的茶道教得很好呢！我要喝三好茶，茵茵也要喝三好茶呵！」

茵茵端起了茶杯，喝起了三好茶。喝第一口，許下一個願望，要孝順爺爺和爸爸媽媽，不再讓他們生氣擔心；喝第二口時，心裡想著，以後說話要有禮貌；喝第三口時，心中感恩爺爺的愛和包容。

活動名稱：飲茶禮儀—小家庭之家聚

指導者：蘇美錦

靜思語：讓父母歡喜、安心，就是孝順。

活動目標：

1、藉由小家庭茶感受天倫之樂、父慈子孝的氣氛。

2、透過小家庭茶展現個人的禮儀、教養與人格氣度。

3、學習喝三好茶，日行三好（心發好願、口說好話、身行好事）。

課程目標：

1、培養肯做事、負責任的態度與行為。（社—3—1）

2、關懷與尊重生活環境中的他人。（社—3—2）

3、模仿操作各種器材的動作。（身—1—2）

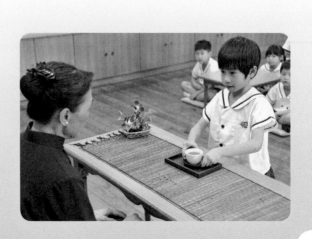

148

活動過程與內容

一、資源準備

（1）音樂播放器、樂曲名稱——愛心小天使演奏版。

（2）茶具準備：茶盞（品杯）、茶盅（茶海）、杯托、大壺、壺墊、茶巾、茶包（適量）、奉茶盤、燒水壺（熱水壺）。

（出處：慈濟傳播人文志業中心—小朋友的慈濟世界）

（3）器具準備：小茶食盤、小叉子。

（4）情境布置：手水缽組、水杓、水、小方巾、小托盤、素方（桌巾）、小品花。

（5）人力支援三位：講課及引導（入座）一位、布置環境一位、講解示範一位。

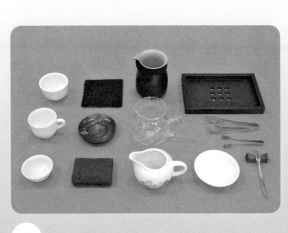
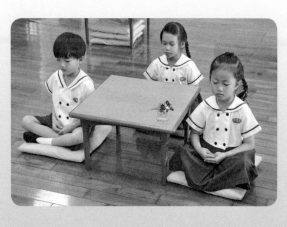

二、活動過程

(1) 播放背景輕音樂，以輕柔小聲為宜。

(2) 淨手靜心。（參閱淨手靜心教學示範）

(3) 講述故事：蛻變的小公主。

(4) 小家庭茶的意義：
藉由家庭的茶敘凝聚家人情感，展現父慈子孝天倫樂。

(5) 飲茶好禮儀

◎ 端穩品杯（空杯）示範：

● 小品杯＋杯托：一手端品杯→另一手端杯托→觀茶湯→聞香→以杯就口→喝三好茶

● 大品杯＋杯墊：一手端杯→一手托住杯底→觀茶湯→聞香→以杯就口→喝三好茶（至少分三口喝）

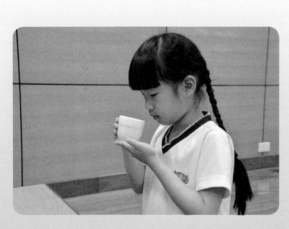

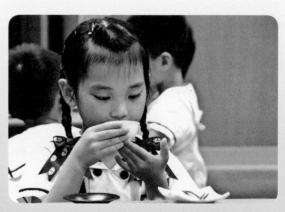

(6) 泡茶示範：

◎ 介紹茶品：三義靜思茶園小葉紅茶茶包。

◎ 泡茶流程：大壺放入適量茶包↓

取開水注入大壺↓

靜候茶湯（約五至六分鐘）↓

將大壺茶湯注入玻璃茶海。

◎「一粒米中藏日月、一葉茶中孕天地」，引領幼兒靜心靜觀茶湯變化，感恩大自然的恩賜。

(7)

◎ 請小主人協助分茶，品茗暨飲茶三好與三圓（人圓、事圓、理圓）

邀請家人一起喝三好茶。

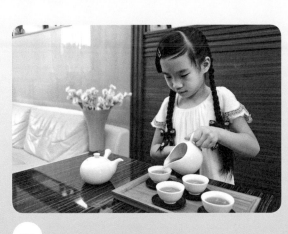 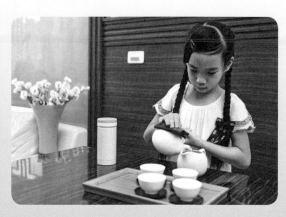

◎ 三好茶的意義——品茶時分三小口，首在平靜心靈，安頓身心，品茶時要做到心發好願、口說好話、身行好事，以色香味形來感恩週遭事務，要懂得如何與人分享，藉由喝茶之時機，也提醒自己：每天是否「與人無爭、與事無爭、與世無爭。」

「人事理三圓兼備，事事如意心存善念、說好話、做好事。」

三、活動省思：

(1) 分享在家裡奉茶的經驗。

(2) 如何將喝茶的禮儀落實在日常生活中？

(3) 如何在生活中落實三好及三圓？

四、講述靜思語：

讓父母歡喜、安心，就是孝順。

五、貼心叮嚀：

(1) 品茶：「品」字三個口，一杯茶需分三口品嘗。在品茶之前，目光需注視泡茶的人一至兩秒，面帶微笑，以示感恩之意。

(2) 如何拿好品杯：喝茶時端起品杯，將品杯上漂亮的圖案轉向對方，以表示對他人的尊重。

 喝三口好茶

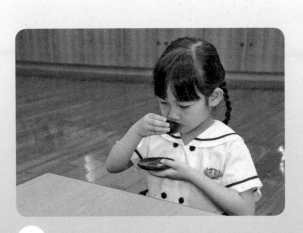

小粉菊

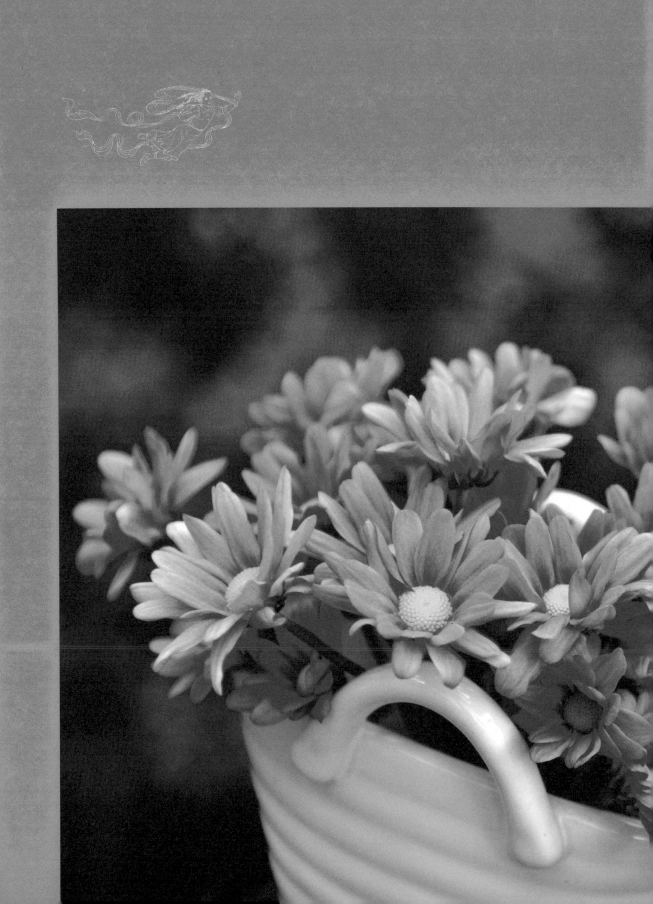

環保意識落實日常生活，深植於思想觀念中，常存對大地的疼惜之心。為降低溫室效應，證嚴法師遂呼籲大眾生活中減少「碳足跡」，倡行「簡約」生活，提升道德觀念，積極推動「克己復禮」運動。

「克己」，就是克服自我欲念；若是人人不能克制自己享樂的欲望，處處浪費資源，不僅損害個人的身體，也對地球造成損傷。所謂「復禮」，人與人之間的美就在於「禮」，有禮才能表現自我的修養。朝向有禮的社會邁進，提升人文氣質，復興尊師重道、孝道等傳統禮儀。

# 愛河邊的元宵節（愛河位於台灣高雄市）

「初一早、初二早、初三睏甲飽……十五是元宵瞑……」小蓁口中輕快的念著老師教的童謠，這天正好是元宵節。阿公對小蓁說：

我們以前小時候啊，過年都很熱鬧，要一直熱鬧到元宵，過年才算結束。元宵節的時候，我們都自己做燈籠──將牛奶罐打幾個洞，裡面放上蠟燭，就是一個小燈籠。還有人用紙盒做成燈籠；有時候蠟燭沒放好，一個不小心還會燒起來呢！然後我們就提著燈籠去探險；如

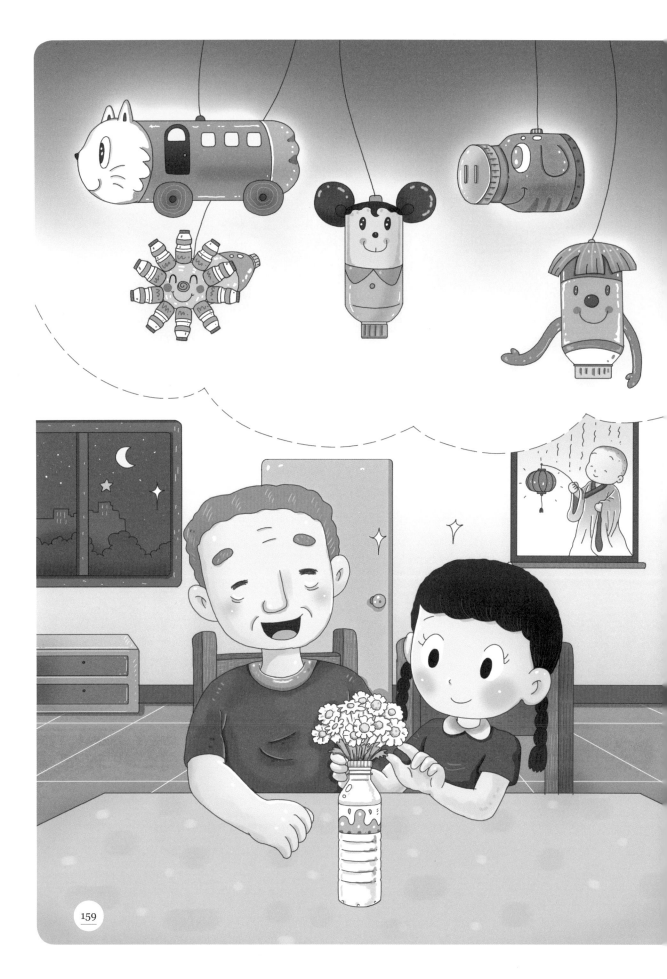

果風太大，把蠟燭吹熄了，就會漆黑一片；有些膽小的小朋友，還會嚇得哇哇大哭呢！

小蓁聽阿公說的故事覺得好有趣，一直吵著阿公帶她去提燈籠探險。阿公說：「今天晚上愛河邊有花燈，我們去那裡探險吧！」

一到愛河旁，小蓁又叫又跳的，一直說好漂亮，好多顏色！各式各樣的花燈，有好多可愛的動物造型，像是飛天馬、小白兔、彩色龍……

其中一個小丑花燈吸引了小蓁的目光，她站在那裡看了好久，然後對阿公說：

「阿公，您有沒有發現，這個小丑的身體好像是用大罐的牛奶瓶做的，還是方型的那一種；然後，它的四隻腳就是我常喝的養樂多瓶子嘛！」

阿公瞇著他的老花眼，看了一會兒之後說：

小蓁妳真棒啊！看得這麼仔細，妳看看，這些平常我們不要的東西，經過別人的巧手之後，居然可以變成這麼美麗的花燈，讓我們在這裡觀賞。這就是環保回收最棒的地方了，不只是回收再利用，還給它一個美麗的新生命。

小蓁歪著頭聽阿公說話，口中喃喃自語的說：「美麗的新生命……」然後就牽著阿公的手往回走；阿公問小蓁：「要去哪裡啊？後面還有一些花燈還沒看呢！」

小蓁頭也不回的拉著阿公的手說：「我們趕快回家給它們新生命啊！」

一回到家裡，小蓁走到回收桶旁邊，拿了一個回收保特瓶出來，阿公問她：「妳想要把它變身成什麼呢？」原來，老師在學校有教小朋友插花，小蓁想到保

特瓶可以拿來當花瓶。

但是，小蓁碰到了一個難題：

「阿公，學校老師給我們好多好漂亮的花還有葉子；可是，我現在只有保特瓶，沒有花，要怎麼插花啊？」

這回，換阿公拉著小蓁的手走到陽臺，他指著一盆開滿花的盆栽說：「妳看，這種粉紅色的小花叫粉菊，是從歐洲過來的。在進入春天之前，它們會開滿整個山坡，當地人喜歡將它們摘回家擺在花瓶裡，可以為家中增添春天清新的氣息。」

小蓁輕輕的從花盆剪了一些小粉菊。剪的時候，小蓁還記得花道老師的叮嚀：如要插在水裡的要斜剪，吸水才會多，可以保持更久；如要插在尖尖的劍山，則要平剪，如此才容易插得住。

小蓁剪完後，先以感恩的心感恩花，再將它們插在保特瓶裡並注入水，最後擺在客廳的茶几上。

看著白色的小小花瓣和綠綠的葉子，小蓁的臉上露出了微笑：

「阿公，我們把保特瓶變出了美麗的新生命耶！希望等一下爸爸媽媽回來看到小粉菊，也會跟我一樣心情很好！」

活動名稱：小粉菊

指導者：楊美麗、汪秋戀、楊銀柳

靜思語：可用的資源，都是值得珍惜的寶。

活動目標：1、培養幼兒尊重、欣賞和
愛護大自然的態度。

2、學習靜心觀察大自然生態的變化。

3、瞭解不同植物的特性。

課程目標：1、運用五官感受生活環境中
各種形式的美。（美—1—2）

2、關懷生活環境，尊重生命。（社—3—4）

164

活動過程與內容

一、資源準備

(1) 花材：小粉菊、春蘭。

(2) 花器：回收小瓶瓶罐罐、緞帶。

(3) 工具：剪刀。

二、活動過程

(1) 講述故事：愛河邊的元宵節。

(2) 介紹花材及工具：

◎ 小粉菊

◎ 春蘭

◎ 剪刀

◎ 回收小玻璃瓶

◎ 緞帶

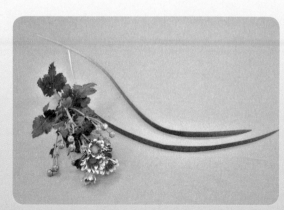

(3)

花材、花器準備

◎ 主花材：小粉菊三枝約八朵花，

三枝高度分長、中、短，最長長度約

比花器高一倍半以上，其他二枝則依

次漸短。

◎ 副花材：春蘭一枝剪為二段，

有長有短。

◎ 玻璃瓶事先洗淨。

◎ 緞帶：以能綁住玻璃瓶口及蝴蝶結的

適當長度為宜。

(4)

花器製作

◎ 將緞帶打蝴蝶結於瓶口，

裝飾外瓶即完成。

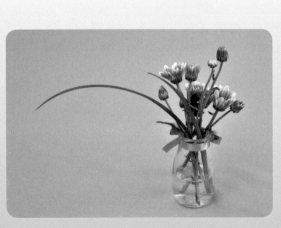

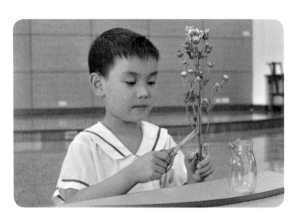

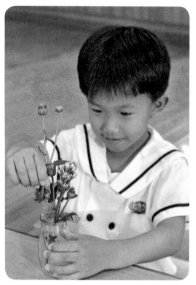

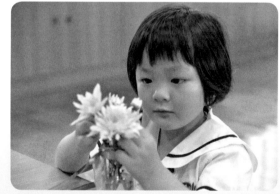

調整主花

 製作花器

（5）插花順序

◎ 感恩花材：取一枝小粉菊雙手舉至眉齊，眼睛輕閉，心中感恩大自然賜給我們花材使用。

◎ 欣賞花材：取花材，請幼兒以純潔感恩的心與花對話，並欣賞花形。

◎ 先將最長一枝小粉菊放入玻璃瓶中，再將其餘長短不一小粉菊陪伴在旁插入。

◎ 再將長短各一枝春蘭插在小粉菊後方，代表以柔軟、謙卑的心將愛延伸。

◎ 最後完成插作，注水入花器。

◎ 用感恩心感恩花讓我們的心更恬靜，

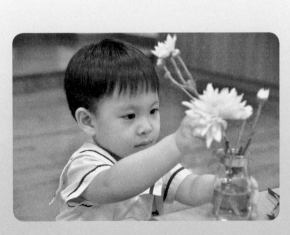
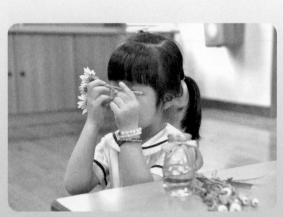

增添人文涵養、讓家裡或教室的情境更溫馨，插作的人也起一分歡喜心。

(6) 布置情境

可將完成的花作布置於家中各個角落：客廳、臥室、廚房、廁所、浴室或窗臺上，美麗的小盆花可使家中充滿著美麗與溫馨。

三、活動省思：

(1) 生活中做到哪些惜福愛物的事情？

(2) 大自然的植物帶給您哪些生活趣事？

插入副花－春蘭

四、講述靜思語：

可用的資源，都是值得珍惜的寶。

五、貼心叮嚀：

(1) 回收瓶罐裡可放一個石頭，穩定瓶罐。

(2) 剪花材的枝幹以斜剪為宜，讓花的吸水更容易。

(3) 夏季應避免強烈的陽光直射，冬季要盡量離暖氣或火爐遠一點，才不會造成花朵凋萎早謝。

(4) 每天要換水，讓花兒更有活力。

(5) 簡單的回收物資源再利用，即可創造新生命以及新價值，所以我們

(6) 要懂得知福、惜福，再造福。花卉草木無聲說法，一花一世界、

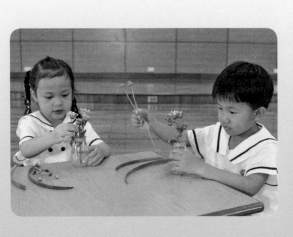
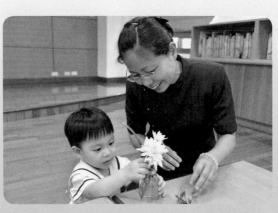

一念一清淨，用一朵花即可柔軟人的心。

六、延伸活動：

家人或老師可以依季節變化調整主花材，

例如：

(1) 春天的花：油菜花、鬱金香。

(2) 夏天的花：百合花、向日葵。

(3) 秋天的花：菊花、山茶花。

(4) 冬天的花：水仙、梅花。

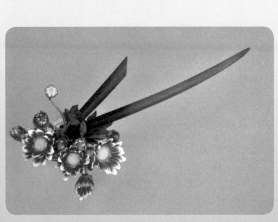

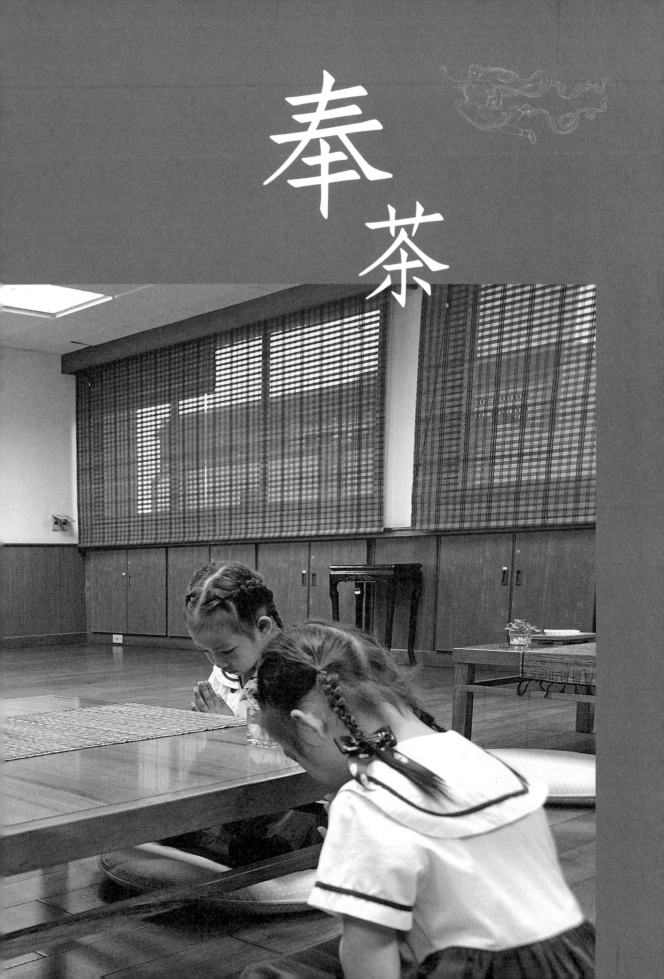

奉茶

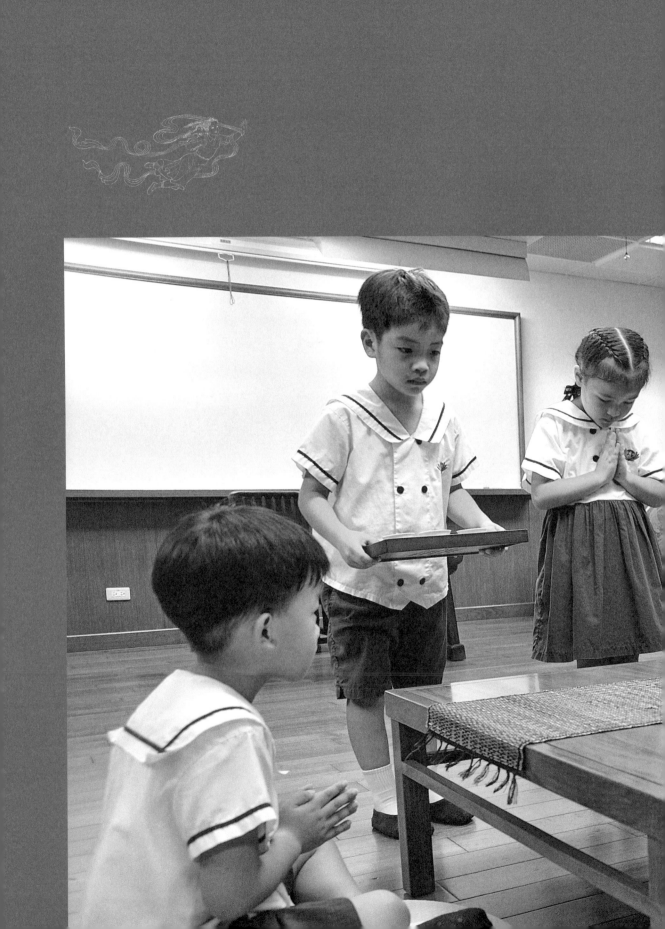

我們的靜思茶道不單單只是喝茶這麼簡單：「要知世間事，也要知喝茶事。」

喝茶事是什麼呢？當我們以恭敬的心奉茶時，微笑親切的看著對方，讓喝茶的人感受到我們溫暖的態度和禮貌，這就是一種愛與溫馨的傳遞。

每當我們以這樣的心情來奉茶時，大家的心就會靜下來；我們能夠以身作則，比任何大道理都更有說服力。所以，不要小看一杯茶水；它既是甘甜的茶水，也是充滿智慧的法水呀！

時時感恩，處處感恩，
人人感恩，事事感恩。

# 不一樣的中秋節

晚餐時間，媽媽跟小蓁說，第二天要起個大早回奶奶家過中秋節；而且，這次大伯父特別為大家準備豐盛的烤肉還有放煙火的節目。本來以為小蓁聽了之後會很開心，沒想到小蓁有這樣的反應——

小蓁：媽媽，為什麼中秋節一定要烤肉啊？

媽媽：對啊！以前只有吃月餅和柚子，後來是有商人在中秋節舉辦烤肉活動，這樣他們就可以賣烤肉用品啦！久而久之，好像大家就習慣要烤肉了。

小蓁：可是，我們老師說，烤肉的煙也是一種空氣汙染，而且烤肉也不健康啊；還有放煙火，又貴又不環保。

媽媽：小蓁說的有道理呵！不要讓嫦娥笑我們髒。那我來跟大伯父說，讓我們過個環保的中秋節吧！

到了奶奶家，小朋友們都很期待晚上的烤肉；不過，大伯父跟大家說，原先的計畫改變了，烤肉改成吃火鍋，放煙火改成喝茶。大家聽了難掩失望的表情，

178

小堂弟不開心的説：「可是，我想要烤肉、放煙火啊！」這時候，小蓁從自己的包包裡拿出一個汽車玩具給小堂弟。

小蓁：這個玩具給你玩吧！其實，中秋節不一定要烤肉或是放煙火才好玩啊！

小堂弟：可是我期待好久了耶！

小蓁：我們一起玩汽車玩具，還可以邊玩邊聊天，好不好？

小堂弟原本嘟著的嘴巴，這時才放了下來，露出了笑容。

吃完火鍋之後，大家準備好月餅和

柚子，媽媽泡了茶，邀請所有的小朋友一起為長輩們奉茶。表弟第一個拿起茶壺倒了滿滿一杯，要端給最疼他的姑姑喝，卻連茶都還沒奉上，茶水就灑了出來，還燙到了自己的手！

小蓁連忙請表弟等一下，她唸著：「從來茶倒七分滿，留下三分是人情。」看到大家一臉疑惑，小蓁向大家解釋，倒茶的時候，茶水在杯子裡留下三分空間，讓茶杯容易拿，茶湯不會燙到手和嘴巴，喝的人也可以更自在從容的細聞茶香、欣賞茶色、品嘗茶滋味，享受喝茶的當下。

表弟聽得似懂非懂，於是又倒了一杯七分滿的茶水，以一手端起，想要再次拿給姑姑時，媽媽這個時候叫住了表弟。

媽媽說，奉茶時要以「三心」——感恩心、尊重心

及愛心來奉茶，媽媽邊說，小蓁示範動作：端捧茶盤時，要感恩大家接受我們的茶水，和他們所付出的一切；敬茶時，茶杯要輕柔的放在桌上適當的位置，既不能太靠桌沿──會容易掉下來，也不能離飲茶者太遠而不好拿取，表示對人的尊重和恭敬之心；奉茶時要保持微笑，放好茶杯之後，輕輕的向人點頭，來表達內心的善意與親和。

大家看到小蓁優雅又有禮貌的奉茶姿態，都讚嘆歡喜不已。小堂妹第一個報名要學奉茶，小蓁要她跟著自己做，然後問堂妹，第一杯應該奉給誰呢？小堂妹一邊抓著頭、一邊看著大家，表姊馬上提醒：「第一杯要給奶奶啊！第二杯要給大伯父，然後是大伯母、大姑姑……」

小堂弟：這個順序是怎麼出來的啊？之前有抽好籤嗎？

爸爸：奉茶就是要按照輩份啊！奶奶是我們家族的大家長，所以是第一名；大伯父是奶奶的大兒子，所以是第二名，然後以此類推。

小堂弟：那我是第幾名？

爸爸：你啊，你年紀最小，也是「第一名」呀！

大家聽完都開心的笑了，小堂弟自己也高興得跑到奶奶身邊說：「我們都是第一名耶！」奶奶抱著小堂弟，臉上滿是慈愛的笑容。

奶奶：平常大家都很忙，只有逢年過節家族才能團聚在一起；看到大家這麼溫馨又融洽，真的很有過節的意義。

大伯父這時候說：「今年的中秋節可以這麼不一

樣，都是因為小蓁提議要過一個環保的中秋節。」

小蓁：因為老師說，烤肉、放煙火會讓地球媽媽生病！而且，不烤肉的話，還可以把省下來的錢存在「福氣撲滿」中幫助別人呢！

小蓁拿起了「福氣撲滿」，裡面已經有她自己存的零用錢，她請大家一起響應。大伯父說，他要將本來要買煙火的錢捐出來；小堂弟從口袋裡拿出一百元，說本來媽媽要給他買玩具的錢，現在也要捐出來。

今年的中秋節特別不一樣，雖然少了烤肉味，卻多了茶香；雖然沒有燦爛的煙火，卻更凝聚家族之間的情感；這樣的親情，比短暫的煙火更溫暖人心。

活動名稱：奉茶禮儀

指導者：徐碧珍

靜思語：時時感恩，處處感恩，

　　　　人人感恩，事事感恩。

活動目標：1、將學校所學落實於日常生活中。

　　　　　2、學習當小主人的待客之道。

　　　　　3、涵養能為別人服務的歡喜心。

課程目標：1、熟悉各種用具的操作動作，

　　　　　　建立生活自理技能。（身－2－2）

　　　　　2、覺察家的重要。（社－1－4）

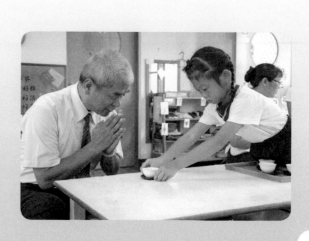

活動過程與內容

一、資源準備

(1) 音樂播放器、樂曲名稱——

多用心、不操心、煩心演奏版。

（出處：慈濟傳播人文志業中心—小朋友的慈濟世界）

(2) 器具準備：茶盞（品杯）、茶盅（茶海）、

杯托、奉茶盤、茶巾。

(3) 材料準備：茶葉。

(4) 情境布置：手水缽組、素方（桌巾）、

小品花、水杓、水、小方巾、小托盤。

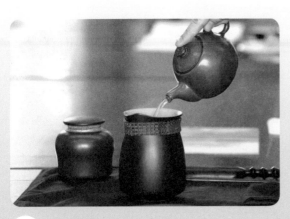
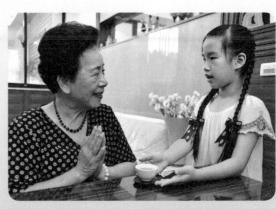

2/4 我愛爸媽

| 5 5 | 5 3 | 1 1 | 1 |
|---|---|---|---|
| 我有 | 一個 | 好爸 | 爸 |

| 2 2 | 2 1 | 5· | 5· | 5· |
|---|---|---|---|---|
| 也有 | 一個 | 好媽 | 媽 | |

| 5· 5· | 1 3 | 5 | 3 | 6 5 | 3 1 | 2 |
|---|---|---|---|---|---|---|
| 他們 | 養我 | 育 | 我 | 恩情 | 真偉 | 大 |

| 5 5 | 5 3 | 1 1 | 1 |
|---|---|---|---|
| 我愛 | 我的 | 好爸 | 爸 |

| 2 2 | 2 1 | 5· | 5· | 5· | 5· 5· | 1 3 | 5 | 3 |
|---|---|---|---|---|---|---|---|---|
| 也愛 | 我的 | 好媽 | 媽 | | 我要 | 幫忙 | 做 | 事 |

| 2 1 | 3 2 | 1 | － |
|---|---|---|---|
| 永遠 | 敬愛 | 他 | |

二、活動過程

(1) 播放背景輕音樂，以輕柔小聲為宜。

(2) 講述故事：不一樣的中秋節。

(3) 教唱兒謠：我愛爸媽歌。

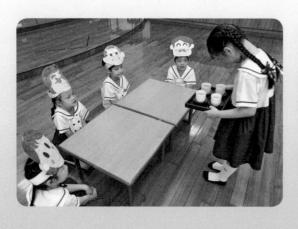

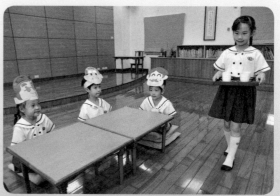

(4) 為客人奉茶

◎ 事先備好茶湯，供幼兒分茶。

◎ 倒茶七分滿：

倒茶時要倒到七分滿，讓品杯易握、不燙手，讓客人能自在從容的觀湯色、聞茶香、品滋味。

◎ 奉茶禮儀三心：

感恩心、尊重心、愛心。

單人奉茶：

♥ 感恩心——端捧茶盤：

• 雙手以龍口含珠姿態端穩奉茶盤。

• 奉茶盤約離胸前一個拳頭距離。

• 行進中，身體挺直，面帶微笑。

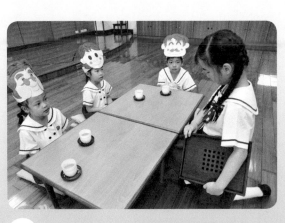
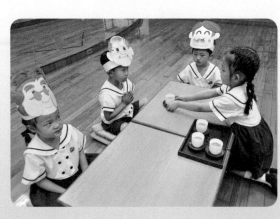

♥ 尊重心——敬上茶盞：

• 站好適當位置，向客人行禮。

（約十五度鞠躬）

• 右腳跨出一小步，身子挺直蹲下。

• 將奉茶盤放穩桌上，雙手端杯依序由長輩先奉。

• 奉完茶後輕輕說句：「請喝茶」，然後將奉茶盤收至左側腰際（盤面朝外，左手輕握下沿，右手輕按上沿），起身再收回右腳。

♥ 愛心——微笑領首：

• 面帶微笑向客人行禮。

• 轉身從容離開。

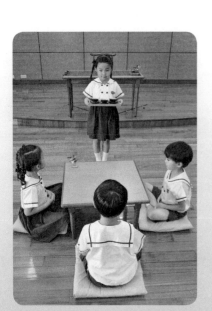

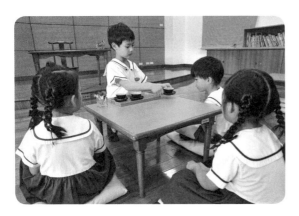

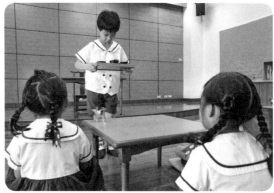

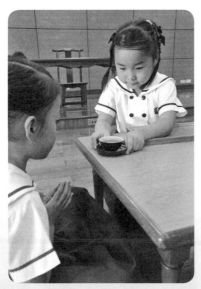

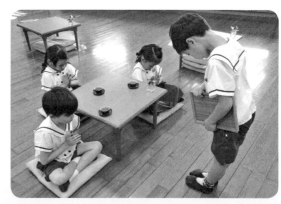

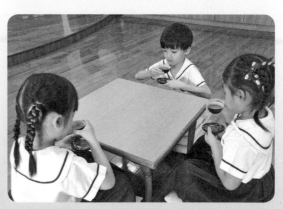

雙人奉茶：

• 二人一組，一位幼兒端茶盤，一位幼兒負責奉茶湯。

• 奉茶湯者走在端茶盤幼兒前面。

• 至客人面前，二人一起敬禮。

• 奉茶湯的幼兒依序為客人奉茶。

• 奉茶後，二人一起微笑，敬禮後轉身從容離開。

• 雙人奉茶之禮儀「三心」要領，如單人奉茶所述。

三、活動省思：

(1) 奉茶時，舉手投足如何具足三心，展現優雅的威儀？

(2) 分享為家人奉茶的經驗。

(3) 分享「三心」如何運用在生活中的哪些地方？

四、講述靜思語：

時時感恩，處處感恩，人人感恩，事事感恩。

五、貼心叮嚀：

(1) 給予幼兒品嘗、分茶的茶湯，以四十度以下、濃度稀釋並飯後飲用為宜。

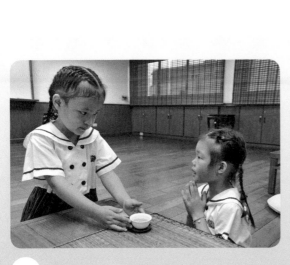 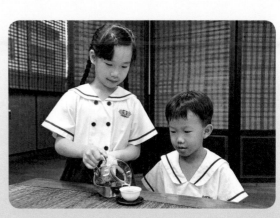

(2)
握柄要朝著客人的右手邊。

(3)
準備有耳的杯子時，

端捧茶盤時，要懷著感恩心：

感恩眾人接受我們的茶水，感恩每一個

人在世上的付出；奉茶時，品茗杯要輕

輕放在桌子上適當的位置，不要太靠桌

沿、以免傾倒，也不要放得太遠而讓客

人不容易拿取，以示尊重、恭敬之心，

並面帶微笑；放好品杯將離去時，恭敬

點頭，以表達敬意。

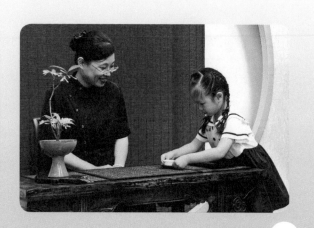

六、延伸活動：

(1) 幼兒生日時，為父母奉茶，以表養育之恩。

(2) 特別活動：例如教師節、母親節、父親節、敬老節等，安排幼兒為此節日奉茶。

(3) 奉茶歌。

2/4 奉茶歌

| 3 2 | 1 | 3 2 | 1 |
|---|---|---|---|
| 客人 | 來 | 找爸 | 爸 |

| 3 5 | 3 1 | 2 - |
|---|---|---|
| 爸爸 | 泡好 | 茶 |

| 2 2 | 1 2 | 3 5 | 2 - |
|---|---|---|---|
| 我會 | 幫忙 | 端著 | 茶 |

| 3 3 | 2 2 | 1 - |
|---|---|---|
| 恭敬 | 奉上 | 茶 |

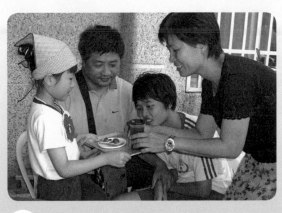
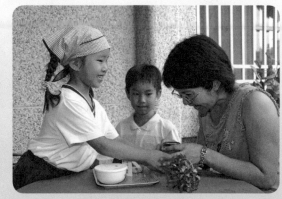

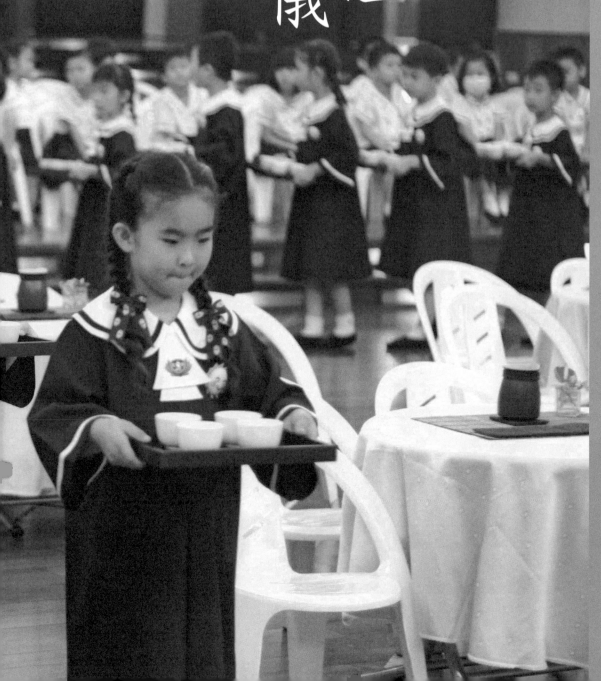

茶會禮儀

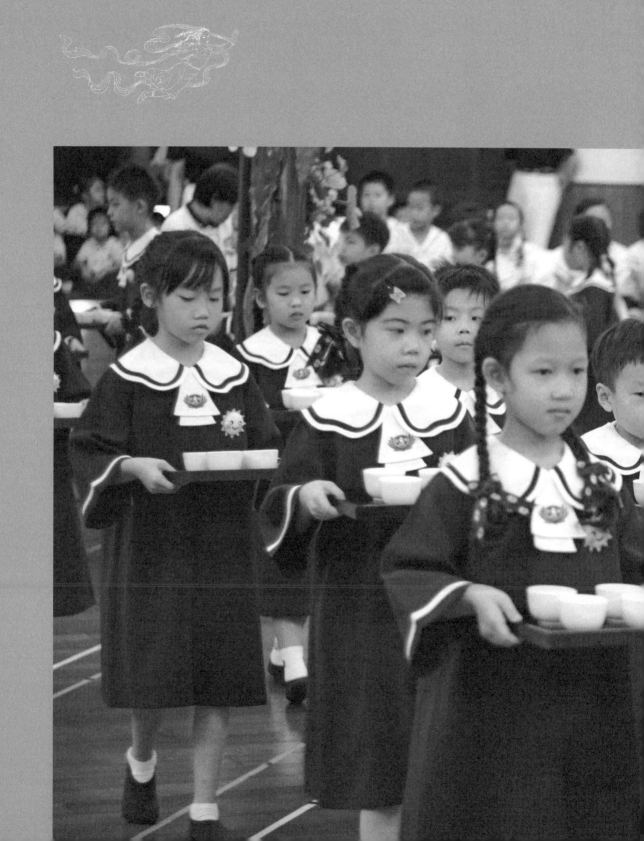

「茶會」的目的是藉著聯誼時相互關愛，進而體貼人心；因此，主人可透過精心設計，妝點雅緻的會場，讓茶會增添更多人文內涵，溫和合宜的境教。所以，茶會不再只是一個流於喝茶、聊天交際紛擾的場合。

在家族中，茶會可以讓家族成員在溫馨的情境下有更多的交誼及情感的凝聚；每位參與的人身教重於言教，身為長輩的我們在茶會中，展現適當的言談舉止與端莊的行儀，父慈子孝的人倫畫面近在咫尺。

在團體聚會中，茶會可以是人文知識與觀念的交流，小小一杯茶水拉近人與人之間的距離，將陌生的溝通柔軟化了，將無形的理念傳遞化為有形，溫暖點滴在人心，建構出良好的互動與價值觀。「雍雍茶禮、鬱鬱人文」，期許在茶香、花香、人文香的氛圍裡，溫暖人心，祥和社會。

【靜思語】

好事要大家一起做，
才有力量互相感動。

197

# 神奇的茶水

平常喜歡賴床的小明，星期六一大早就已經洗好臉、穿好衣服，還準備了一個小背包，坐在客廳裡等著。原來，這天媽媽要帶他去參加營隊；因為媽媽要負責茶道區的布置，想要藉這個機會帶小明去當小幫手。

小明：媽媽快點啦！您怎麼那麼慢？

媽媽：今天怎麼這麼積極？你的小背包裡頭裝了什麼？

小明：有我的玩具車、彩色筆、畫圖紙……

媽媽：我們是去當志工，不是去玩耍的耶！

聽到媽媽這樣說，小明像洩了氣的皮球一樣——原來不是去玩的啊！同時，他心裡有個疑問：當志工要做什麼呢？不知道好不好玩？

小明一到會場，看到好多穿制服的叔叔阿姨，還有阿公阿媽都在認真做事；這個時候，心裡又出現了一個疑問。

小明：媽媽，這裡人這麼多，可是怎麼那麼安靜，一點都不吵耶！

在一旁的阿姨聽到小明的疑問，跟他這樣說——

阿姨：這裡的人都喝了一種神奇的茶，喝了之後就變成這樣了，你要不要試試看？

小明還半信半疑，不知道怎麼回答的時候，阿姨要他幫忙當小志工，跟媽媽一起負責布置茶道區。

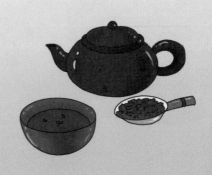

200

媽媽開始布置桌面，鋪上桌布，小明則幫忙將茶具拿出來。一開始，他將茶具隨便擺放在桌上；媽媽什麼話也沒說，只是輕輕的將茶具一一就定位。看了一會兒，小明的動作也不知不覺的跟著輕柔了起來。

媽媽布置好茶席之後，先邀請阿公阿媽，再邀請阿姨叔叔入座，然後開始泡茶；小明在一旁看著媽媽，每一個步驟都好優雅，媽媽一邊輕聲的為大家介紹，今天品嘗的是花果茶。

她將泡好的花果茶倒入茶杯中，在小明端著托盤奉茶給大家之前，還特別提醒他，奉茶的時候要長幼有序，先從阿公阿媽開始。當大家拿到茶杯之後，都微笑地向小明道感恩，讓他心裡非常開心；原來，當小志工是一件這麼歡喜的事啊！

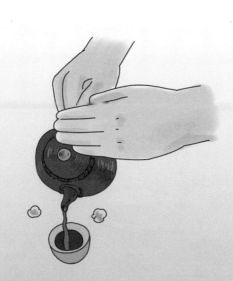

接著，媽媽為大家示範正確的飲茶方式。媽媽還沒示範完，小明就拿起杯子，一口就喝完了，還發出呼嚕的聲音，自己也被嚇到，連忙不好意思的跟大家說對不起。

媽媽：喝茶的時候要小口飲用；手上的茶杯，要將漂亮的圖案轉向別人，表示尊重。喝茶之前，要面帶微笑注視著泡茶的人一到兩秒，表示對他的感謝。

大家依照媽媽說的做一遍，都覺得茶道不只是喝茶，還有好多學問在裡面。小明看著今天的媽媽，覺得好有氣質、好美呢！

這時候，剛才那位阿姨出現了。

阿姨：小志工，你有沒有喝神奇的茶啊？

小明：有啊，真的很神奇耶！其實，不用喝，用看的就有效了啦！而且，這個茶水不只會讓人安靜下來，還會讓人很開心呢！

媽媽：哇！我們家小明當志工當出心得來嘍！

小明：對啊！今天認識好多人。媽媽，下一次再帶我來當小志工！

媽媽：這真是個好主意！看來，這神奇的茶水真的很棒！

活動名稱：茶會禮儀—大家庭茶之待客

指導者：蘇美錦

靜思語：好事要大家一起做，
才有力量互相感動。

活動目標：1、培養與人應對進退和長幼有序的
觀念。

2、提升樂於為別人付出的態度。

3、學習茶會的禮儀與流程。

課程目標：1、熟悉各種用具的操作動作，
建立生活自理技能。(身－2－2)

2、調整自己的行動，
遵守生活規範與活動規則。(社－2－3)

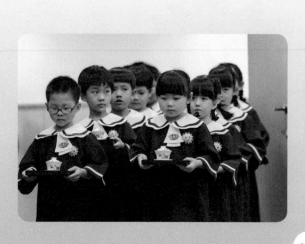

活動過程與內容

一、資源準備

（1）音樂播放器、樂曲名稱——
小朋友的慈濟世界演奏版。
（出處：慈濟傳播人文志業中心—小朋友的慈濟世界）

（2）茶具準備：玻璃大壺、壺墊、
花茶杯組、茶巾、玻璃茶盅（茶海）、
奉茶盤、燒水壺（熱水壺）。

（3）器材：小茶食盤、小叉子。

（4）材料準備、紅茶包、水果茶
（蘋果、鳳梨、柳丁、百香果汁等適量）、茶食。

（5）情境布置：手水缽組、水杓、素方（桌巾）、
茶花、茶帖、回禮。

（6）人力支援：講課引導（入座）一位、
布置環境一位、講解示範一位。

二、活動過程

(1) 播放背景音樂，以輕柔小聲為宜。

(2) 淨手靜心（參閱淨手靜心教學示範）。

(3) 講述故事：神奇的茶水。

(4) 大家庭茶的意義：
家族聚會或敦親睦鄰之聯誼活動，藉由奉茶儀禮，使幼兒學習長幼有序、應對進退等待客之道。

(5) 家庭茶會分工：（人人有事做，事事有人做）

◎ 泡茶實務：依參加人數多寡，決定大桶茶或大壺沖泡方式及茶量，也可用水果茶、花草茶、養生茶等取代。

◎ 分茶實務：幼兒。

◎ 茶食備辦：家長準備。

◎ 奉茶實務：幼兒。

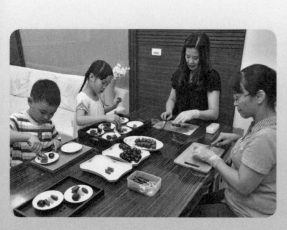
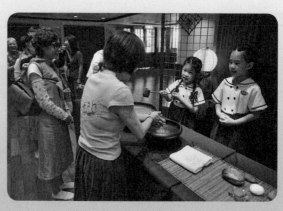

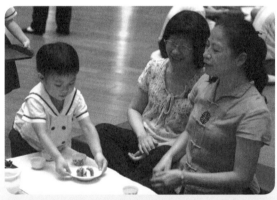
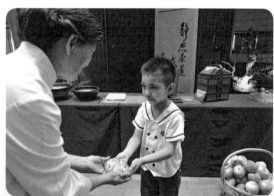
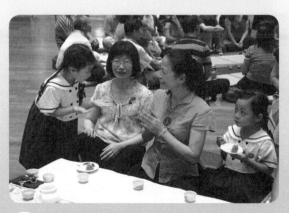
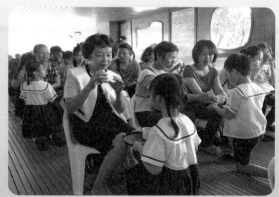

（6）

◎ 淨手區：幼兒。

◎ 製作茶帖、回禮。（親子製作）

◎ 茶會流程

◎ 迎接客人。

◎ 淨手（採雙人淨手方式）：

一人手持水杓為客人舀水，淨手的人則雙手併攏洗淨、擦乾手後合掌感恩。

◎ 奉茶（採雙人奉茶方式）：

事先備好茶湯，供幼兒奉茶，雙手端杯依序由長輩先奉。

◎ 飲茶：品茶時分三小口，落實三好三圓的飲茶禮儀。

◎ 奉茶食：於茶會中段時奉上茶食。

◎ 歡送客人、致贈回禮（感恩小禮物或卡片）。

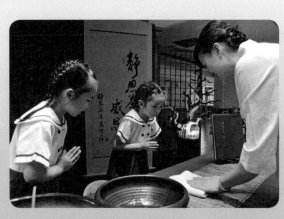

◎ 收拾整理。

◎ 善後人文。

家庭茶會或聯誼告一段落，依照平日養成的好習慣，大家共同收拾桌面，恢復場地整潔，並相互道感恩，才是真正的圓滿與和諧。

三、活動省思：

(1) 在茶會過程中，有哪些重要禮儀？

(2) 分享家族聚會的活動經驗。

四、講述靜思語：

在家孝順父母，報親恩；在校尊師重道，報師恩；在社會奉獻良能，報眾生恩。

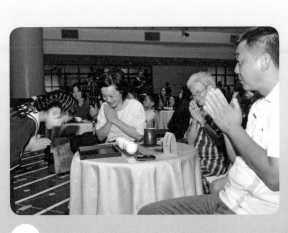
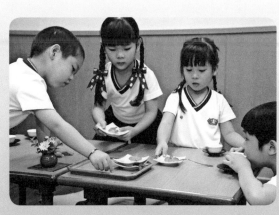

五、貼心叮嚀：

(1) 稱職的茶會主人，從一顆願意付出、到為體貼的心開始。

(2) 茶帖的內容包含：茶會名稱、時間、地點、流程。

(3) 回禮可以傳遞主人的感恩之心。

(4) 建立親切自然的氛圍，事前有縝密的規畫，讓參與人員都感受事理圓融。

(5) 準備茶水、茶食或泡茶時段，注意幼兒安全。

(6) 準備回禮時，可依照茶會舉辦的主題進行準備，如：靜思小卡、蘋果（平平安安）等。

六、延伸活動：

(1) 認識家庭樹，瞭解家庭長輩順序。

(2) 在家族聚會前可以讓幼兒製作邀請卡，並提供喜歡的茶點。

(3) 可用小壺沖泡茶湯，爾後放置於保溫瓶中，讓幼兒學習為客人置茶與奉茶，並請家長一定要在旁陪伴及協助。

荷
花

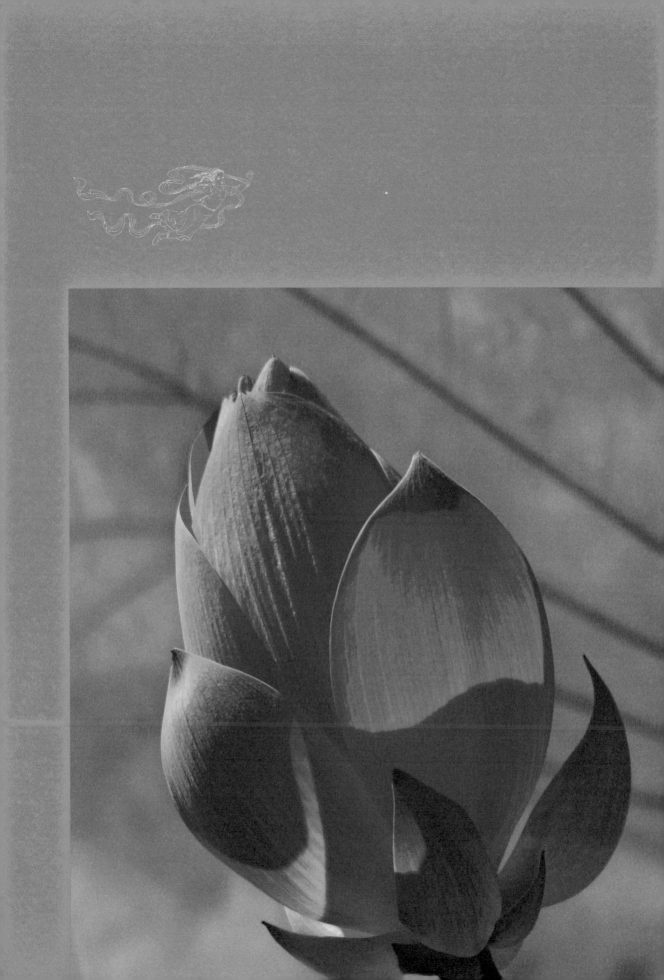

小朋友身在科技發達的時代，可是，你們知道嗎？我們的老祖先沒有這些科技嘉惠時，卻也能用天然的方法達到一樣的效果，而且更天然無公害。

在美麗的花蓮；靜思精舍裡的師父們，會將吃剩下來的果皮拿來做堆肥、滋養蔬菜水果，還將晒乾後的柚子皮拿來當蚊香用，既天然又有效。

讓我們返璞歸真，向老祖先學習天然簡單的生活方式，試著改變我們的生活習慣，凡事多用心。不但要減少對環境的傷害，同時也要和大自然和平共存，我們才能過著更舒適健康的生活環境。

人之美，在於德；
展現於做好事、說好話、發好心。

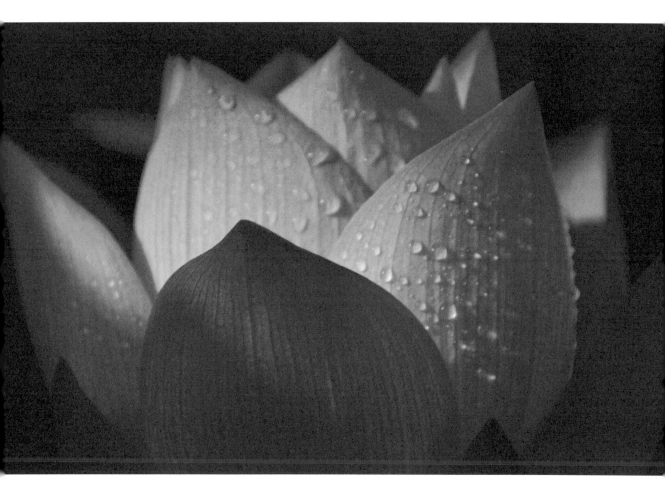

# 阿媽的荷花田

暑假的一個星期六，早上一起床，媽媽跟葳葳說要回鄉下阿媽家，一想到阿媽家有好多地方可以玩，還會煮好多平常吃不到的東西，葳葳真希望立刻飛到阿媽家。

高鐵搭了一個小時，又搭了半個小時的公車才到，一路上都在睡覺的葳葳這個時候終於醒了。進入四合院內，她一眼就看到石臼裡的花開得美極了，想要問那是什麼花，便直喊：「阿媽！阿媽！」看屋裡沒人，她穿

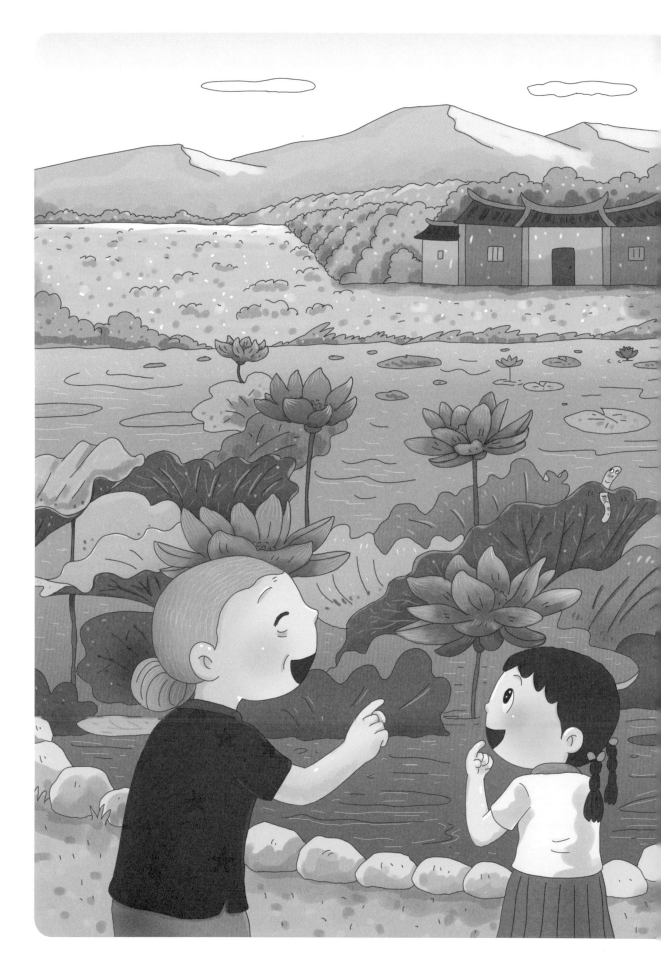

過後門，沿著小路邊跑邊喊，她來到了一個地方，那裡開滿了跟石臼裡一樣的花，阿媽這時也看見了孫女。

阿媽：葳葳啊！給阿媽看看有沒有長大一點啊！

葳葳：有啦！我都有認真吃飯；阿媽您有認真吃飯嗎？

阿媽：我有認真吃飯，也有認真做事呀！照顧這片荷花池就是我認真做的事。妳看，六月以後，荷花就開花了，九月以後就會結果，它的果實就是我們吃的蓮子、蓮藕。

葳葳：原來，這個漂亮的花叫做荷花呀！

這片有機荷花池是阿媽用心照顧的。阿媽跟葳葳說，很多人種花怕漂亮的花被蟲吃掉，在上面灑好多農藥。葳葳驚訝的問：「可是，那樣做很多蟲就會死掉啊！」

218

阿媽帶著葳葳走向荷花池，讓她更近一點看花和葉子。

阿媽：妳看，這個葉子的缺角就是被蟲吃的。還有那片葉子，已經乾枯了，也是被蟲吃才會變成這樣。

葳葳：那怎麼辦？用農藥，蟲子會死掉；不用農藥，花和葉子就死掉了！

阿媽：所以，阿媽很認真吃飯，有力氣才能來抓蟲啊！要在小蟲變大之前請牠趕快搬家；這樣的話，蟲子和我們的荷花都可以活得好好的。

葳葳：好辛苦呵！阿媽，我也要來幫您請蟲子搬家。

這時候，媽媽也走向了荷花池，聽到祖孫倆的對話。

阿媽跟葳葳說，不用農藥，除了不會害蟲子之外，也不會傷害我們的大地母親。如果農藥灑在花上面，隨著雨水又流進了土裡，我們的大地就會累積很多不好的東西，長在上面的樹、花朵、水果怎麼會健康呢？

葳葳想了一下說：「對啊！我們如果吃了那些不健康的東西，也會變得不健康耶！」

媽媽在一旁說：「所以，阿媽真了不起！堅持不用農藥，就是為了要愛護我們的地球母親。」然後，她問葳葳：「還有什麼方法，可以一起愛護地球呢？」

葳葳：我們家又沒有種東西，也沒有蟲可以抓啊？

媽媽：妳還記得學校推動「吃素九十餐，地球久久久」嗎？

葳葳：記得啊！可是，為什麼吃素就是愛護地球？

媽媽：因為，種植物比養殖動物，對地球的破壞更少；如果像阿媽一樣都不用農藥，那就更棒了。

阿媽在一旁說：「我也有跟葳葳的學校一起響應吃素九十餐呵！今天，我準備的全部是我自己種的有機蔬食；不但很健康，而且有阿媽滿滿的愛心呢！」

葳葳高舉雙手說：「阿媽萬歲！我最喜歡回阿媽家了，好玩又好吃！」祖孫三人手牽手，走向回家的路。

阿媽說：「先吃飽肚子，才有力氣愛護地球啊！」

活動名稱：荷花

指導者：李秀錦、楊銀柳

靜思語：人之美，在於德；

展現於做好事、說好話、發好心。

活動目標：1、培養幼兒尊重、

欣賞和愛護大自然的態度。

2、學習觀察大自然，

瞭解自然生態的變化。

3、懂得用感恩心向大自然學習。

課程目標：1、運用各種形式的藝術媒介進行創作。

（美-2-2）

2、欣賞藝術創作或展演活動，

回應個人的看法。（美-3-2）

活動過程與內容

一、資源準備

(1) 花材：荷葉、荷花、茉莉花。(其他小花)

(2) 花器：剪刀。

二、活動過程

(1) 講述故事：阿媽的荷花田

(2) 介紹荷花（蓮花）生態：

荷花食用價值高，種子、地下莖均可食用。

◎ 種子（蓮子）可食用，也可藥用。

◎ 地下莖就是蓮藕，除了生食，也能入菜，或者磨成蓮藕粉，

可入菜或煮蓮藕湯。

◎ 葉子晒乾，就是很好的包裝食材；

例如荷葉飯，就是用晒乾的荷葉包的。

◎ 花瓣也能乾燥作成花茶，

或是當成沙拉食用。

(3) 介紹花材及工具：

◎ 荷葉、茉莉花。（或各式小花）

◎ 剪刀。

(4) 花材花器準備：

◎ 副花材：各式小花少許。

◎ 主花材：荷葉一片（剪時請在水中修剪）。

(5) 插花順序：

◎ 副花材：各式小花少許，

◎ 主花材：荷葉一片，將荷葉鋪在桌面。

◎ 直接將花放置於荷葉上，

即可完成意境之美作品。

◎完成花作後，請幼兒以感恩心，感恩花讓我們的心更恬靜、讓家裡的情境更溫馨，全家人因此起歡喜心。

(6) 布置情境

◎可將完成的花作布置於家中各個角落：客廳、餐廳、廚房等，因荷葉面積較大，可將花鋪放一角，另一角再放置水果或糖果餅乾等，讓家中充滿著美麗溫馨的巧思。

三、活動省思：

(1) 如何保護我們的大自然環境？

四、講述靜思語：

人之美，在於德；

展現於做好事、說好話、發好心。

（2）從課程中你學習到什麼？

五、貼心叮嚀：

（1）葉屬水生植物，

切花離水時間超過一小時以上會使吸水

性喪失，所以剪花的方式宜在水中修

剪，使其可以更耐久。

（2）因荷葉修剪時已破壞它的原本組織，

短時間葉片會因缺水而捲起，呈現快速

凋萎的自然現象；可藉此讓幼兒瞭解時

間稍縱即逝，美好的事物只是一瞬間，

六、延伸活動：

(1) 可以用當季花朵變化花材：如茉莉花、扶桑花、油桐花、阿勃勒、油菜花等；只要將少許花材放置荷葉上，即可呈現不同的氛圍，布置於家庭的角落，改變家的氣氛。

(2) 除了鮮花外，亦可以將乾燥的蓮藕、蓮子、蓮蓬或其他大自然素材放置荷葉

(4) 荷花全身都是寶，期許自己如荷花般，皆是可用之寶。

(3) 要把握當下，要愛惜時間。

荷花雖出於汙泥，卻能開出純淨無染的花；可藉此提醒幼兒，不管在任何環境都要照顧好自己的心。

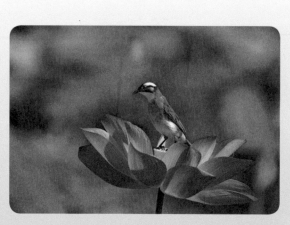

（3）上點綴，即可呈現不同的意境之美。

荷葉剪下後，葉緣易捲起枯黃，可帶幼兒欣賞不同時間的生命所賦予的意義；就如家中阿公阿媽臉上的皺紋，即是歲月留下的智慧之美，如「阿媽的荷花田」所呈現的。

（4）利用水缸或石臼種植荷花，放置於校園或家中的庭院，即能妝點庭園之美。

（5）荷葉晒乾後可以包荷葉飯。

愛的抱報

對於幼兒人文學校的孩子們在日常生活中如何落實人文禮儀，實是我們刻不容緩且斤斤計較的一件大事。因為，孩子的學習除了要有機會，更需要經驗；而機會是需要創造的，經驗更需要累積。我們把握五月感恩月的好時機，思索著如何可以讓孩子好好的實踐，並感恩家人、回饋家人？如何給予小菩薩，回應我們一個天真？

於是，我們開啟了感恩茶的行動，當天就給家長寫了一封信：

親愛的家長您好：

老師問孩子，你愛家裡的每一個人嗎！

孩子大聲的說：「愛呀！」

就因為「愛呀！」這句話，

不需要任何理由的想要給孩子回家表達愛的機會。

愛要即時說出來，愛要用行動來表現，

今天讓孩子帶回的茶具，是他們愛的行動之一，希望您協助孩子準備熱水裝在保溫杯中；

再加上一份耐心，等待孩子從注水、出茶湯、分茶、並為您奉上親手泡製的感恩茶。

希望我們都能以親切、認真的態度來看待這件事；

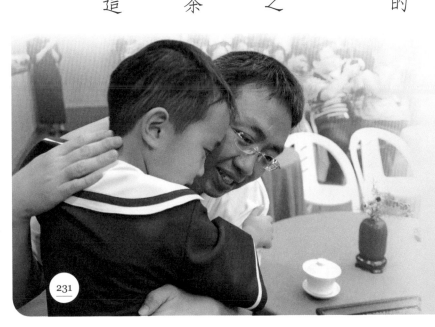

期待這感恩的日
子，因這小小的奉茶
行動，能激起愛的漣
漪；希望您也能在家
裡為您的長輩奉上一
杯感恩茶，表達您多
年含蓄的感恩之情。

　　一起串聯生活中
的每一個感動，
　　如此您會發現，
我們的生活其實可以
這麼幸福！這樣溫情
流露……
大愛幼兒園祝福您！

孩子的努力家長
看見了，也感恩家長
給了我們愛的回響，
希望這善的循環能與
您們共同分享。

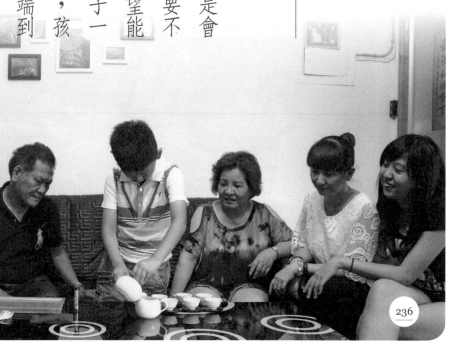

# 家長回饋

鍾侑谷媽媽分享

看著孩子帶回來的茶具，打開來看，全都是會不小心敲到或掉下去就會碎掉的磁器；還在猶豫要不要讓孩子動手時，孩子就一直央求我們坐下，希望能泡茶、奉茶給我們喝。過程中，孩子輕輕的把杯子一個一個擺好，架式十足，真的倍感窩心呀！接著，孩子又沉穩的加水、沖茶、分茶，把茶水一杯杯的端到我們面前；看著他專注的眼神，一滴茶都沒有滴到杯外。奉完茶後還教我們如何端茶、聞香及喝茶，實在感動呀！雖然當天晚上，孩子因喝了自己親手泡的茶之後，到了半夜一點多都還開心得睡不著，且硬找我

聊天，隔天兩個人還因此而上班、上學遲到。不過，再回味孩子給的這一杯茶，有感動、有感恩。感動的是，孩子在泡茶的過程耐心等待，不慌不忙，小心翼翼學習到了茶道的基本精神；感恩的是，學校有機會讓我有福氣能在孩子這麼小時就喝到他親手泡的茶，是一杯用千金、萬金都買不到最珍貴的一杯茶，心中真的只有感恩還是感恩。

楊禾振媽媽分享

育兒是辛苦的，每位當父母的人應該都不會否認；而這份辛苦當然不求回報，有些父母更甘之如飴。看到振振能學會為父母奉茶，心頭一陣無法描述的喜悅，似乎為人父母只要能看到這一畫面，辛苦頓時一掃而空。這時，心裡想的並不是振振未來可以如何孝順父母，而是「榮耀」；「榮耀」帶來

喜悅，振振用「榮耀」帶給了我們父母「幸福」的感受。振振讓我們永遠以你為榮。

真的想不到，五歲的孩子可以做得這麼好，感恩老師的教導。

除了孩子回家的「感恩茶」落實，全園性的感恩活動更是我們人文課程呈現的重要時刻。此次學校特別安排了全園幼生一起奉茶的茶會活動；事前，孩子將平常人文課程學習的奉茶禮儀再次練習、班級創作感恩兒謠及學習手語，希望能以小小的成長與心意，感恩家長對孩子及學校支持。雖然有點幸福（慈濟人說「幸福」、不說「辛苦」），但當天確實也讓家長流下了感動的眼淚，讓我們與您分享家長的感動之情……

早在三月初就與同事規劃好五月份要到苗栗露營賞螢；但是，在四月份的某一天，在辰緯的聯絡簿看到當天剛好是幼兒園的親子活動，兩個活動在同一時間，著實讓我們傷透了腦筋，不知參與哪一場活動才好？爸爸說：「難得安排出去玩，親子活動不要去了！」然而，最後因考量不想缺席寶貝在學校的任一場活動，所以我們選擇了學校。而這選擇，在見到寶貝小心翼翼的端著茶盤，奉茶給媽媽，幫媽媽別上自己親手做的別針，口中唸著立願的孝順詞等，讓媽媽紅了眼眶，知道我們做了正確的決定。

想到剛上小班時的寶貝，上學一定要媽媽帶到教室，遇到不會做的事也哭，連二樓的視聽教室都聽得到他的哭聲；慢慢的進步到現在的他，可以

直接到校門口自己下車進教室，遇事可以用說的表達，甚至可以認真的端著一杯奉給媽媽喝。想著寶貝的成長，不禁感動得流下了眼淚。辰緯見媽媽哭了就問：「媽媽為什麼要哭？」我回答：「因為太感動了！」辰緯又問：「感動為什麼要哭？」但媽媽已回答不出話來了！辰緯還拿出自己的手帕幫媽媽擦眼淚。那份感動，在我寫這篇感言時，都還會流下眼淚呢！

當然，親子活動的成功呈現，寶貝們的認真練習與展演功不可沒，更感恩幼兒園老師們的辛苦教導，以及師姑、師伯們的協助，還有所有家長們的配合，感恩大家！

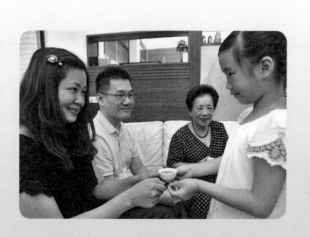

## 子毅媽媽分享

孩子，媽咪想告訴您呵！

你和姊姊都是爸爸媽媽的心肝寶貝，看著你奉茶認真的眼神，一步一步的走來，你問媽媽：「茶好喝嗎？」媽媽感動的淚水忍不住就滴在這感恩茶裡，抱著寶貝說：「好好喝的茶！」你抱著媽媽說：「您哭得好大聲！」你還幫著媽媽擦眼角的淚水……，這一切，媽咪實在無法用言語表達心中的感動。

當你在媽媽肚子裡，媽媽就知道你是可愛的小菩薩，歡迎你來跟媽媽結好緣。媽媽很喜歡你的「小熊抱抱」、「親親媽咪」、「按摩捶背」……好多好多呵！

寶貝！「我愛你愛到外太空！」、「我愛你這麼這麼多！」媽咪要祝福你平安、健康、快樂，直到永遠永遠……

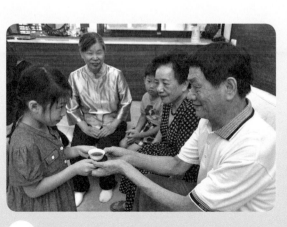
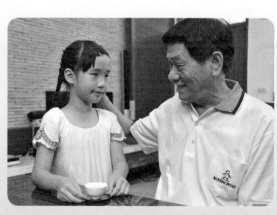

茶花手札

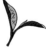

茶花手札

| 愛的教育系列＊生活禮儀親子共讀叢書 |

# 茶之禮・花之道

## 童 心 品 茶 薰 花 香

指導師父 / 釋德旭

指導單位 / 慈濟大愛幼兒園

責任編輯 / 吳心心

美術設計 / 許盈珠

教案指導 /

茶　　道：楊美瑳、蘇美錦、蔡瑞玲、徐碧珍、黃貞宜、王月秀

花　　道：李秀錦、葉美珍、游孟雅、楊銀柳、汪秋戀、楊美麗

編輯策劃 / 洪惠貞、劉珊珊、馮寶萍、林秀盈、劉紹鈴、李靜芳、陳淑惠、郭玫君

編　　審 / 劉效成、廖淑茶、林秀盈、鐘阿娟、翁慧芬、張芸翠

故事撰擬 / 周佳慧、潘守芳、紀雅婷、方祝君、游白忩、林家安、林佳穎、陳佩憶
　　　　　戴如伶、林郁玲、吳沸雯

故事改編 / 婁雅君、吳心心、劉珊珊、洪惠貞、馮寶萍、林秀盈

文字校潤 / 慈濟傳播人文志業基金會出版部 ( 賴志銘、高琦懿 )、劉珊珊、洪惠貞
　　　　　馮寶萍、林秀盈

繪　　圖 / 韓萬強

封面設計 / 許盈珠　美術排版 / 林意玲

攝影團隊 / 黃筱哲、楊德有、李鎮國、邱路晴、許庭耀、吳德民

影像示範 / 林宥均、黃誼康、張鈞甯、詹捷如、許芊寧、黃冠謙、蘇宥芸、林昀誼
　　　　　范嘉容等

指導老師 / 陳綺霞、洪叡芸、林翠茹、陳彩珠、王冠芬等

家長分享 / 郭嘉惠、顏素里、鄭淑樺、張詠梅、鄭雅方

國家圖書館出版品預行編目(CIP)資料

茶之禮.花之道：童心品茶薰花香 / 吳心心責任編輯.
-- 第一版. -- 臺北市：慈濟傳播人文志業基金會, 2014.09
　　面；　　公分. -- (愛的教育系列. 生活禮儀親子共讀叢書)
ISBN 978-986-5726-09-6(平裝)

1.茶藝 2.花藝 3.人文教育
974　　　　　　　　　　　　　103018783

特此感恩所有參與協助的志工及大愛幼兒園全體老師及幼生們

出 版 者 / 慈濟傳播人文志業基金會

　　　　　11259 臺北市北投區立德路 2 號

客服專線 / 02 - 28989999　傳真專線 / 02 - 28989966

郵政劃撥 / 19924552 帳戶名稱 / 經典雜誌

製版印刷 / 禹利電子分色有限公司

出版日期 / 2014 年 9 月 15 日第一版第一次印行

I S B N / 978-986-5726-09-6（平裝）

建議售價 / 新臺幣 280 元